人美画谱

韩干

陈朵朵 编绘

（内含视频示范）

人民美术出版社 北京

图书在版编目（CIP）数据

人美画谱. 韩幹 / 陈朵朵编绘. -- 北京：人民美
术出版社, 2023.10
ISBN 978-7-102-08484-8

Ⅰ. ①人… Ⅱ. ①陈… Ⅲ. ①国画技法 Ⅳ.
①J212

中国国家版本馆CIP数据核字(2023)第077526号

人美画谱　韩幹
RENMEI HUAPU　HAN GAN

编辑出版　人民美术出版社
（北京市朝阳区东三环南路甲3号　邮编：100022）
http://www.renmei.com.cn
发行部：（010）67517799
网购部：（010）67517743

编　　绘　陈朵朵
责任编辑　沙海龙
装帧设计　徐　洁
责任校对　魏平远
责任印制　胡雨竹
制　　版　朝花制版中心
印　　刷　雅迪云印（天津）科技有限公司
经　　销　全国新华书店

开　本：787mm×1092mm　1/8
印　张：8
字　数：20千
版　次：2023年10月　第1版
印　次：2023年10月　第1次印刷
印　数：0001—2000册
ISBN 978-7-102-08484-8
定　价：56.00元
如有印装质量问题影响阅读，请与我社联系调换。（010）67517850

目　录

肉中画骨 神骏天然

——韩幹的绘画艺术

韩幹，生活于唐朝天宝、开元年间，长安（今陕西西安）人，另有一说为大梁（今河南开封）人。据唐代笔记小说《酉阳杂俎》记载：「韩幹，蓝田人，少时常为贳酒家送酒，王右丞（维）兄弟未遇，每贳酒漫游。幹常征债于王家，戏画地为人马。右丞精思丹青，奇其意趣，乃与钱二万，令学画十余年。」（《酉阳杂俎·寺塔记（上）》）可见，韩幹出身贫寒，少时在长安的酒家做酒保，常去王维家取酒钱。王维看到了他在地上画的人马，十分看重他的绘画禀赋，因此资助韩幹学画。唐代诗人杜甫，在为唐代著名人马画家曹霸立传的长诗《丹青引赠曹将军霸》中曾写道：「弟子韩幹早入室。」韩幹很可能就是在这十余年间，拜曹霸为师，学习人马画。天宝年间（742—755），韩幹以画名应诏入内廷侍奉，声名鹊起，官至太傅太丞，从六品上。安史之乱以后，韩幹没有随唐明皇入蜀，依旧留在长安城里，但是长安城里『沛艾马种遂绝』『无御马可画的韩幹『端居亡事』（《历代名画记》卷九），卒年不详。

后世在谈到韩幹人马画的艺术特征时，总是绕不开他与其师曹霸画马的『肉骨』之争。也正是这历时几个朝代的争辩讨论，使得我们对韩幹人马画风格特征的理解愈发清晰。

曹霸是三国时期魏国曹髦（曹操曾孙）的后人，盛唐时期著名的人马画家。唐玄宗非常赏识曹霸的绘画才能，开元年间，数次命曹霸入宫为皇室和权贵画像。曹霸也曾为唐玄宗的御马『玉花骢』等名驹写真。杜甫对曹霸画的瘦马偏爱有加，在他长达二百八十字的《丹青引赠曹将军霸》中，杜甫评价曹霸画的『玉花骢』得马之骨相，『斯须九重真龙出，一洗万古凡马空』，令其他画工的作品黯然失色，而其弟子韩幹画马『幹惟画肉不画骨，忍使骅骝气凋丧』。杜甫认为韩幹画马只画肉不画骨，韩幹把皇宫的骅骝好马画得太肥了，因此骏马显得神色凋丧。如今，曹霸的人马画作品已不可得见，我们只能从一些画评中得知曹霸画马以瘦为体，注重画马的骨相。而其弟子韩幹笔下的御马膘肥体壮，造型浑圆，与其师曹霸画的嶙峋瘦马大不相同。

首先，唐代绘画理论家张彦远在《历代名画记》中为韩幹的画风做了辩护，他写道：『杜甫岂知画者，徒以幹马肥大，遂有画肉之诮。』紧接着，顾云在《苏群厅观韩幹马障歌》中写道：『杜甫歌诗吟不足，可怜曹霸丹青曲。直言弟子韩幹马，画马无骨但有肉。今日披图见笔迹，始知甫也真凡目。』他们都认为杜甫不识读画，不能领会韩幹肥马的精妙之处，表达了他们对杜甫贬低韩幹之马的不满。

朱景玄在《唐朝名画录》中记载，韩幹入内廷以后，唐玄宗有意让韩幹跟随当时内廷著名的画师陈闳学习人马画。韩幹不愿意，他对玄宗说：『臣自有师，陛下内厩之马，皆臣之师也。』可见，韩幹画马以自然为师，不囿于他人所创立的粉本程式，注重观察马的生活习性，表现马的姿态体貌。朱景玄在『神妙能逸』品评中，将韩幹列为『神品下』，陈闳列为『妙品中』，而将曹霸排除在四品之外。朱景玄认为韩幹的画马成就不仅高于陈闳，而且远超曹霸。

宋代，黄伯思在《跋王晋玉所藏韦偃马图后》中对曹霸、韩幹画的马做了比较中肯的评价。他认为『曹将军画马神胜形，韩丞画马形胜神』曹霸画马注重表现马的精神骨相，而韩幹画马注重写真，在造型方面比较严谨。苏轼留下了多篇对韩幹所画之马的赞美诗，有《韩幹画马赞》《书韩幹〈牧马图〉》《韩幹马十四匹》等。苏轼在

诗中对韩幹所画之马作了很高的评价：「先生曹霸弟子韩。厩马多肉尻雕圆，肉中画骨夸尤难。金羁玉勒绣罗鞍，鞭棰刻烙伤天全，不如此图近自然。」苏轼认为韩幹画马时不仅画肉，而且能在肉中画骨，这是难上加难的技能，甚至将相马的伯乐与画马的韩幹相提并论，认为韩幹笔下的马匹神骏天然。

当然，诗人写诗需要运用一定的文学手法。杜甫写的这首《丹青引赠曹将军霸》时在安史之乱后，曹、杜流落四川相遇，二人惺惺相惜。此诗有意抬高曹霸，贬低声名鹊起的韩幹，有一定的反衬作用。因为杜甫在另外一首《画马赞》中认为「韩幹画马，毫端有神。骁骝老大，骕骦清新。鱼目瘦脑，龙文长身。雪垂白肉，风蹙兰筋。逸态萧疏，高骧纵姿。」他还夸赞韩幹是「落笔雄才」。艺术风格不是独立存在的，没有差异就没有风格可言。当后人去研究作品的图像风格和艺术特征时，都需要有一定参照物进行比对，才能有所考量。因此，我们感谢这场历时千百年的争辩。从中我们可以得知，韩幹画的马在唐代人画马中偏向于丰满肥圆之态，这是韩幹画马的重要特点。此外，韩幹非常注重观察对象，将马的体态动姿、生活习性默记于心，较为真实地再现了客观对象。

从韩幹身处的时代来看，韩幹之所以形成「画肉」的风格特征，与皇家的审美偏好有很大的关系。张彦远在《历代名画记》中给出了解答：「玄宗好大马，御厩至四十万，遂有沛艾大马，命王毛仲为监牧，使燕公张说作《骐牧颂》。天下一统，西域大宛，岁有来献，诏于北地置群牧，筋骨步行，久而方全，调习之能，逸异并至。骨力追风，毛彩照地，不可名状，号木槽马，是知异于古马也。时主好艺，韩君间生，遂命悉图其骏，则有玉花骆、照夜白等。时岐、薛、宁、申王厩中皆有善马，幹并图之，遂为古今独步。」在张彦远看来，幹幹画马之所以画肉，是因为当时皇室贵胄的审美偏好使然。

唐王朝的强盛与唐朝的马政有很大的关系，因为马匹在战争中起着十分重要的作用。因此，从唐太宗开始，唐王朝就十分重视畜牧，在陇右（今陕西、甘肃一带）设立马场，不断从西域引进优良马种。和中原的马种相比较，西域的马匹更加高大、优良、战斗力强劲的官马多达七十余万匹。工部尚书阎立德将伴随唐太宗征战沙场，立下赫赫战功的六匹战马雕刻在唐太宗的陵墓前，史称「昭陵六骏」，足可见唐王朝对马的重视程度。唐玄宗李隆基也继承了其曾祖父对马的喜爱，延续了爱马、画马之风在唐朝的兴盛。受到皇家的影响，宗室贵胄也钟爱良驹，唐太宗的侄子江都王对画马有自己的独到见解。唐高宗的第七子汉王元昌，也曾画过《猎骑图》《羸马图》等。天宝三年（七四四）唐玄宗改大宛国为宁远国，并将义和公主嫁与宁远国王为妻。宁远国向唐玄宗进贡了两匹骏马，唐玄宗对它们珍爱有加，并起名为「玉花骢」和「照夜白」。「玉花骢」和「照夜白」体硕膘肥，雄姿英发，唐玄宗多次让画师为它们写真。

唐王朝对丰厚强劲之美的偏好不仅体现在对马匹的审美上，通过比对同时期的仕女画以及唐三彩中的陶俑造型，我们也可以看出，盛唐时期整个社会审美倾向都是如此。因此，唐王朝宏大强劲、雍容华美的审美倾向也影响了画师的作画风格。韩幹绘画中的肥马是与以丰厚雄健为美的时代审美特征相匹配的。

岁月流转，现存的韩幹作品并不多，目前被公认为韩幹传世作品的只有两件。一件是现藏于美国大都会艺术博物馆的《照夜白》。这件作品流传有绪，画面右上角有南唐后主李煜的题识「韩幹画照夜白」，紧挨着李煜题识的是宋代书家吴说在卷首的一行题字「南唐押署所识物多真」。李煜是一位艺术造诣很高的皇帝，李煜的认可可使得这幅作品在历代被鉴定为韩幹真迹，为之增加了不少说服力。画面左上角有唐

代著名绘画理论家张彦远的题款，左下角有『宋四家』之一的米芾的单字题款，并加盖了『平生真赏』章。此外，整幅画卷上还有宋代词人向子諲、元代史学家危素、清代乾隆皇帝等人的题跋，以及南宋贾似道、明代项元汴、清代安岐、恭亲王奕䜣、溥儒等人的印记。

画面中，唐玄宗的坐骑『照夜白』被拴在拴马桩上，骏马鬃毛挺立，扬蹄长嘶，造型圆浑，体态健硕。饱满有力的线条，方圆相济，紧贴着马匹膘肥体健的外形，生动地表现了骏马飘逸亮泽的皮毛和精壮有劲的筋骨。韩幹在骏马的结构转折处略施淡墨晕染，更加突出了马匹强健的体态。初唐时期，来自于阗的尉迟跋质那和尉迟乙僧父子将西域的『凹凸画法』传入中原，从这幅作品的晕染方法中，也可以看出韩幹对『凹凸画法』的借鉴。骏马身后的拴马桩，造型棱角分明。遒劲的长直线和黑灰色相结合的长条形墨块与白马形成鲜明对比，整幅作品充满了张力。

现藏于台北故宫博物院的《牧马图》被认为是韩幹存世的另外一件画作。这件作品曾屡次收入皇宫内府，作品上有五代南唐『集贤院御书印』和北宋『宣和内府』印。据《宣和画谱》记载，北宋内府收藏韩幹画马的作品有五十多件。这件《牧马图》可能便是其中的一件。画幅的左上角有宋徽宗御题『韩幹真迹，丁亥御笔』押『天下一人』并钤『御书』瓢印，在『韩幹真迹』上还盖有宋高宗的『睿思东阁』印。宋徽宗曾命人将『上至曹弗兴，下至黄居寀，集为一百秩，列十四门，总一千五百件，名之曰《宣和睿览集》』，因此这件作品也可能曾收入《宣和睿览集》。另据《石渠宝笈三编》记载，这件《牧马图》曾是《名绘集珍》册中的一开。《名绘集珍》摺装了绢本设色作品十六幅，原由清代顺治时期户部尚书、书画收藏家梁清标收藏，后来流入清宫内府。这件作品深受乾隆皇帝的喜爱，画作上钤有乾隆『五玺』。历经朝代更迭，《牧马图》也屡次在皇宫内府和民间流转。苏轼题韩幹画马『厩马多肉尻雕圆，肉中

画骨夸尤难』的名句，就来自苏轼对这幅作品的品评诗《书韩幹〈牧马图〉》。此外，画作上还钤有明朝黔宁王、项元汴、韩世能与清朝梁清标、笪重光等人的印章。

画面中，胡人形象的奚官骑在白马上，奚官浓眉深目，虬髯钩鼻，右手执着黑马的缰绳，驭着一白一黑两匹骏马并辔而行。在创作这件《牧马图》时，韩幹数次运用了对比的表现手法。韩幹描绘奚官的衣纹用线方折、纤细遒劲，表现须发鬓毛的线条用笔较干、蓬松浓密，而画到骏马时，线条则圆润饱满、浑厚且富有弹性。韩幹仅用单纯的线条语言就区分了不同对象的质感和体积。在黑白和虚实对比关系处理上，两匹马一黑一白，在白马和奚官之间，韩幹将马鞍画成重色，从而区分了奚官和白马的外形，又将黑马身上的马鞍画成浅色，以打破黑马的重色外形，使黑马的造型更加丰富。对两匹马的马尾，韩幹处理得颇具匠心，一收一放、一短一长，白马的马尾使画面有一种向外延伸的力量。

韩幹的人马画代表了中国古代人马画的一座高峰，对后世产生了深远的影响。李公麟、赵孟頫等名家都曾临摹过韩幹的作品。在后世假托韩幹之名的画作中，亦不乏笔法精妙的佳作，可见后世对韩幹人马画的推崇。今就韩幹生平、风格特征和传世作品，略谈一二，旨在抛砖引玉，与各位同好一起探讨。

陈朵朵

韩幹作品临摹示范

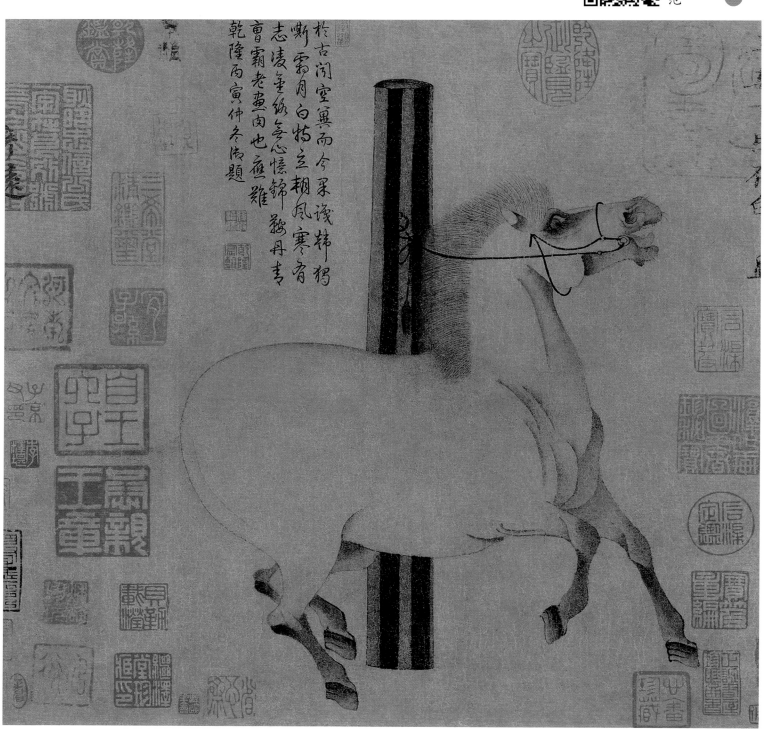

照夜白

纸本水墨

此图饱满有力的线条和略施渲染的凹凸，表现了骏马飘逸亮泽的皮毛和精壮有力的筋骨。骏马身后的拴马桩，造型棱角分明，遒劲的长直线和黑灰色相结合的长条形墨块，与白马形成了鲜明的对比。

一、勾勒眼睛和耳朵。健康的马眼清澈透亮，勾勒马眼时，通常上眼睑的用线比下眼睑的用线要粗重一些。从外形上看，马耳根部与头骨连接，这个部位有几组肌肉群控制耳廓的前后旋转和上下运动，耳廓上没有肌肉，上面覆有一层短毛。

作画时，不仅要准确描绘对象的外在形态，更要理解产生这种外在形态的内在原因，才能「通画理，达情意」。

例如马耳朵的不同姿态，可传达出丰富的情感变化。当马的双耳朝前或朝后，且姿态放松时，表明此时的马匹正对前方或后方的事物感兴趣；当马的双耳向后紧贴，并且瞪大眼睛，说明此时的马匹非常烦躁和愤怒；当马的双耳向下耷拉时，表明马匹疲惫困倦，或是年老体衰了。只有充分地了解画理并且加以运用，才能准确地向观者传达画面的主题和情感。

二、勾勒口鼻和颊部。口鼻处也是传达马匹情绪的重要部位，例如，当马匹感到紧张或受到惊吓时，它的鼻孔会喷张放大且不停地抖动。壮年的马匹，唇部线条方折挺拔，而年老体弱的老马，因为牙齿逐渐磨损，口唇部也会变得扁塌。因此，我们在勾勒口鼻处线条的时候，用线和造型都要符合对象的特点，以表现不同年龄、精神状态下马匹的特征。描绘对象时要「师法自然」对所表现对象的生理特征多加观察和了解，在描绘对象时才能做到不悖常理，更加准确地向观者传递所想要表达的主旨。

三、勾勒颈部和肩臂部。马的肩臂部肌肉发达，是带动前臂运动和发力的主要部位，因此勾勒此处线条时，线条要遒劲有力，以体现肩臂部健硕的肌肉和强劲的力量。勾线前，要先预调好浓淡合适的墨色，并且预留充足的量，避免出现勾线过程中墨色不匀的情况。不同时段的心境以及手腕的灵活程度各不相同，勾勒出来的线条也会有所不同。因此，小尺幅画面的勾线最好能够一气呵成，做到贯气通达。

此外，工笔画的线条纤细，勾勒线条需要一定的精力支持，所以不要在精力不济或者状态不佳的时候勾线，可以待到神清气爽、精力旺盛的时候再行勾线。

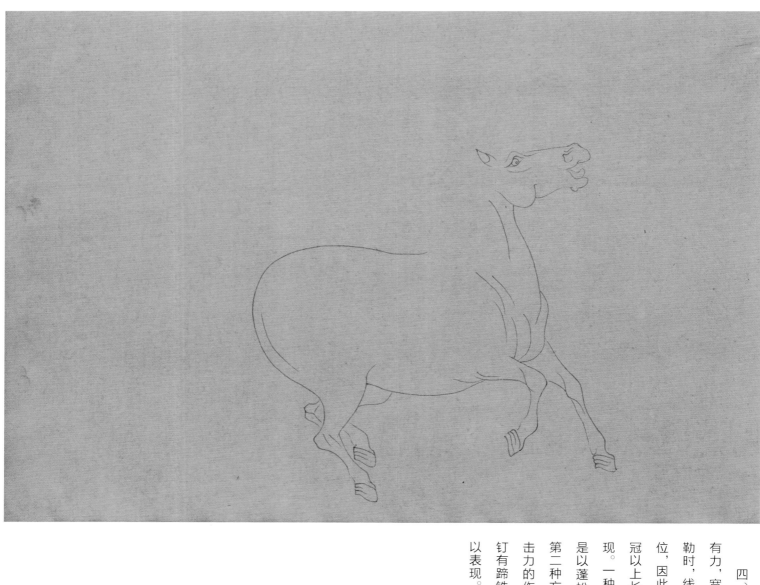

四、勾勒躯干和四肢。适合长距离骑乘的良驹背部平坦有力，宽窄适中，尻臀部有强健的肌肉群带动腿部的运动。勾勒时，线条要浑圆饱满。马腿的关节是四肢灵活转折的关键部位，因此用线需方折遒劲，以区分骨骼与肌肉不同的质感。蹄冠以上长有距毛，在传统画马作品中，对距毛部分大多加以表现。一种表现距毛的画法是用线将距毛根根勾勒，另一种方法是以蓬松浅淡的线条在距毛处轻轻带过，这幅作品就运用了第二种方法。马的蹄部有一个楔形结构，可以起到缓冲奔跑冲击力的作用，画的时候要注意。在实际骑行中，通常马蹄下会钉有蹄铁，但从流传下来的画马作品中来看，对蹄铁大都不加以表现。

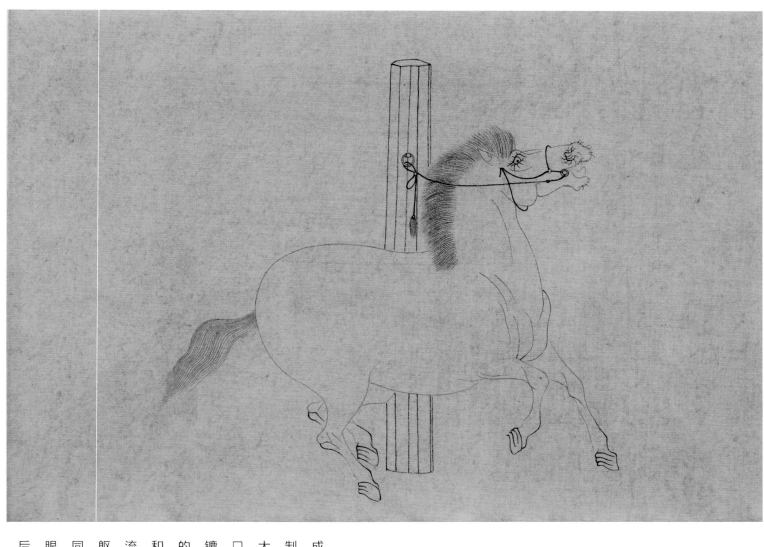

五、勾勒络头、鬃毛、马尾和拴马桩。络头一般由皮革制成,一套完整的络头包括鼻带、咽带、额带、颊带、项带和金属制成的衔镳。马衔呈长棒形,多由青铜制成,长棒的两端有一大一小两个环,两个小圆环相扣,组成一幅完整的马衔放入马口中。马镳套在两颊上靠近口角的两侧,马衔一端的大环与马镳、缰绳连接,以控制马的奔跑和行立。勾勒时,先要根据墨色的浓淡,预调好较为浓重的墨色,线条要挺拔连贯。勾勒鬃毛和马尾时,墨色要略干,以表现皮毛蓬松的质感。这件作品在流传的过程中,原作中的马尾部分已模糊不清,亦有学者认为躯干的后半部分是由后人补笔。因此,这件《照夜白》有很多不同的临摹版本传世,马尾部分的造型也各不相同。最后,复勒眼睛、鼻孔、马蹄等部位的墨线,复勒也可以在整幅画面完成后进行。

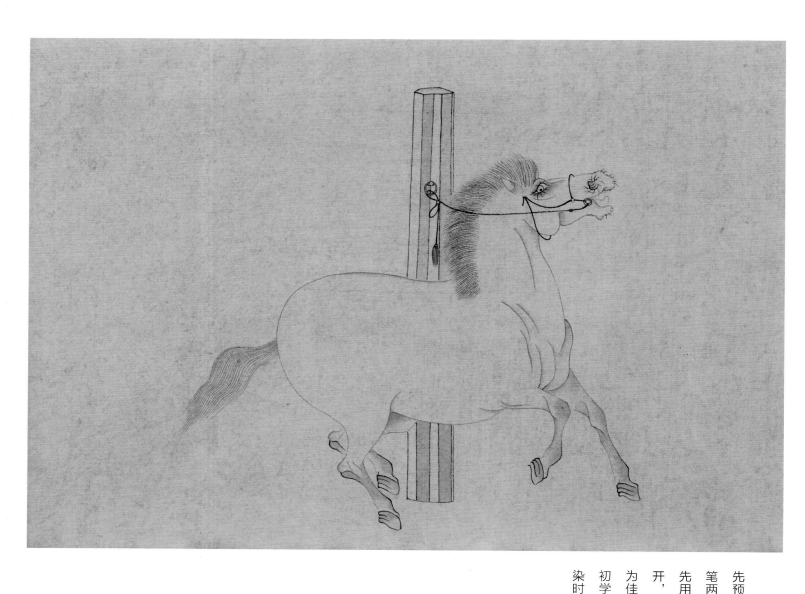

六、分染。分染是工笔画渲染的一种方法。分染时，需要先预估染色部位墨色的浓淡，预调适量的淡墨。准备色笔和水笔两支毛笔，一支毛笔蘸取墨或色，另外一支毛笔蘸取清水。先用色笔将墨色画在需要渲染的位置，紧接着用水笔将墨色晕开，形成由浓到淡的渐变效果，以不留下笔痕，晕染效果自然为佳。分染法是中国传统工笔画最基本的染色方法之一。对于初学者来说，可以让色笔水分略饱满，水笔水分略干，这样分染时更加容易掌握。

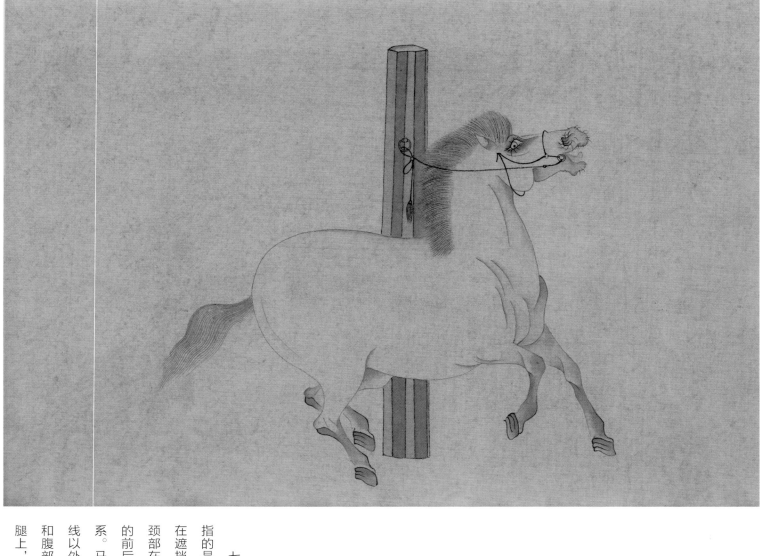

七、局部低染。低染法是分染法的一种，即染在低处，指的是当两个物体发生遮挡关系时，墨色染在轮廓线的一侧，在遮挡关系中处于后方的物体上。例如在此图中，咬肌在前，颈部在后，淡墨染在咬肌边缘线以外的颈部上，可以表现此处的前后关系。又如，马的左腿、腹部和右腿处，有三层空间关系。马的右腿在前，腹部在后，因此，淡墨染在右腿肌腱轮廓线以外的腹部上，以表现小腿和腹部的前后关系；当处理左腿和腹部轮廓线时，因为左腿在后，腹部在前，所以墨色染在左腿上，以表现此处三者之间的空间关系。

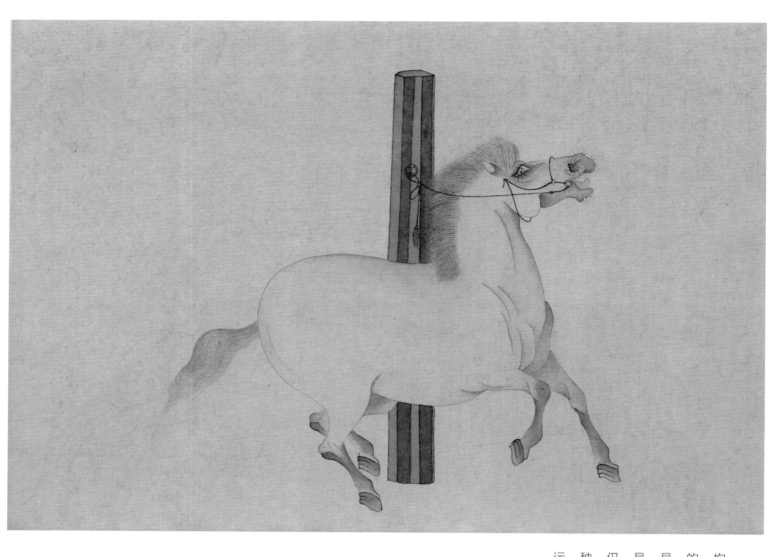

八、分染边缘线。第二种分染法是边缘线染法，即染在结构向后旋转的边缘线处，这种方法适合表现自身体积浑圆饱满的对象。例如，从前后关系上来看，唇部在前，舌头在后，但是画家在此处并没有运用低染法将墨色染在后方的舌头上，而是将淡墨染在下唇的边缘线内侧。这种前深后浅的处理方法不仅表现了两者之间的空间关系，也画出了唇部的体积。可见各种分染法的运用，没有一定之规，要根据画面的需要，恰当地运用不同的染法。

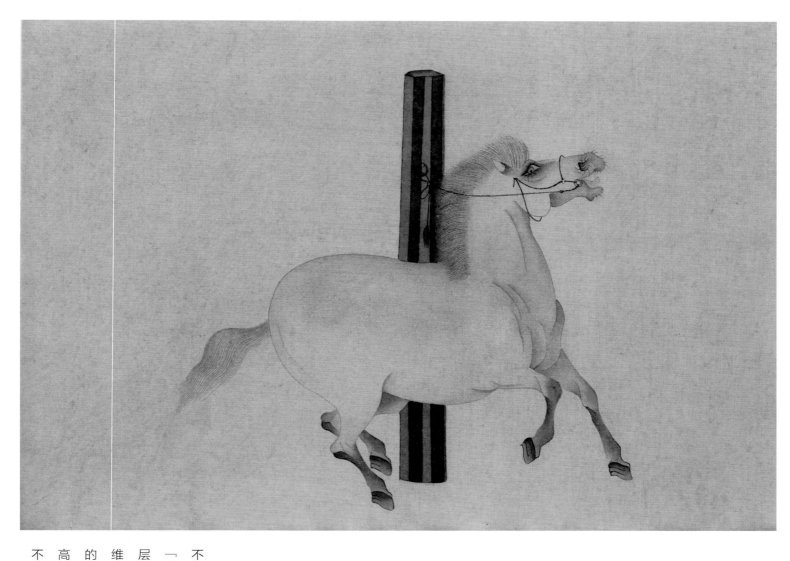

九、深入渲染，调整画面。继续深入渲染，使画面效果不断接近完成。传统渲染法讲究「三矾九染」，虽然「三」和「九」是虚指，但足可见染色不是一蹴而就的，需要静下心来层层渲染，逐渐深入。如果染色的次数过多，会带起纸张的纤维，纸张起毛的部分很难再继续深入；如果次数过少，所得到的画面效果会显得不够深入。因此，需要积累一定的经验和提高画面把控能力，运用合适的染色遍数和方法，达到画面不愠不火、饱满不腻的效果。最后，在眼珠处敷染淡赭石。

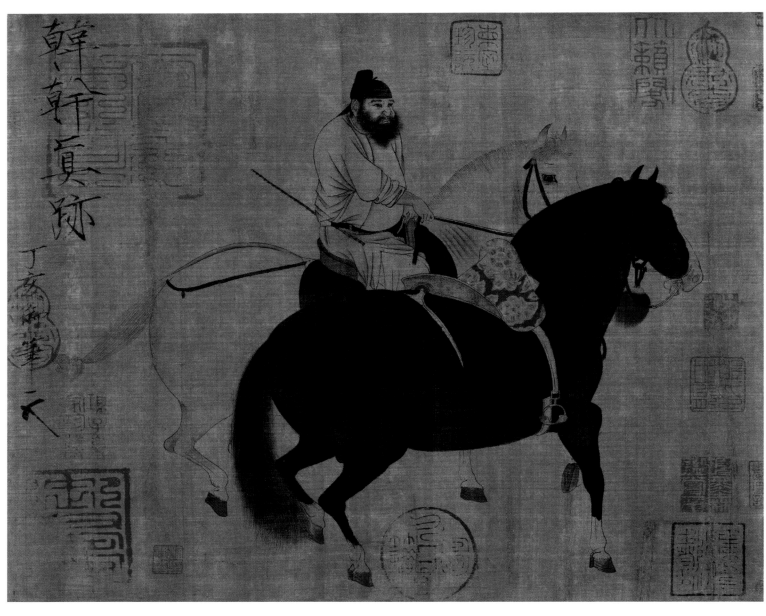

牧马图

绢本设色

此图奚官形象浓眉深目，虬髯钩鼻，衣纹用线方折，纤细遒劲。骏马造型浑厚圆润，雄健膘壮，线条流畅且富有弹性。两匹马一黑一白，马尾一收一放，相映成趣。

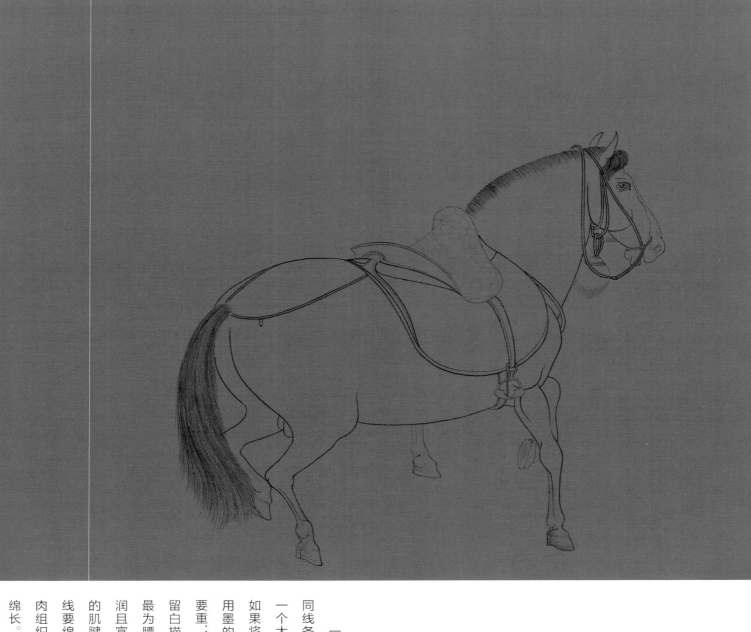

一、勾勒黑马的造型。在勾勒之前，先仔细观察画面中不同线条的质感。在整幅作品中，如果将马匹和奚官的用线作为一个大对比来看待，可以区分出浑厚和纤细两种不同的用笔；如果将马匹的用线作为一个整体来考量，那么其中又含有用笔用墨的小对比。例如，黑马要染成黑色，所以勾勒线条时用墨要重；而鼻梁、嘴巴，以及马蹄、蹄冠和距毛部分，完成时会保留白描的线条，所以勾线时的墨色要浅淡。躯干部分，是马匹最为膘壮的部位，有壮实的肌肉和筋骨，用线要遒劲饱满，圆润且富有弹性。而马腿和马蹄的用线要圆中带方，以凸显强健的肌腱和骨骼。鼻子和嘴巴部分是马身上较为柔软的地方，用线要绵软一些。耳朵比躯干部分更加灵活，而且没有那么多肌肉组织，所以用线也要纤弱一些。鬃毛和马尾的用线则要细密绵长。

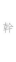

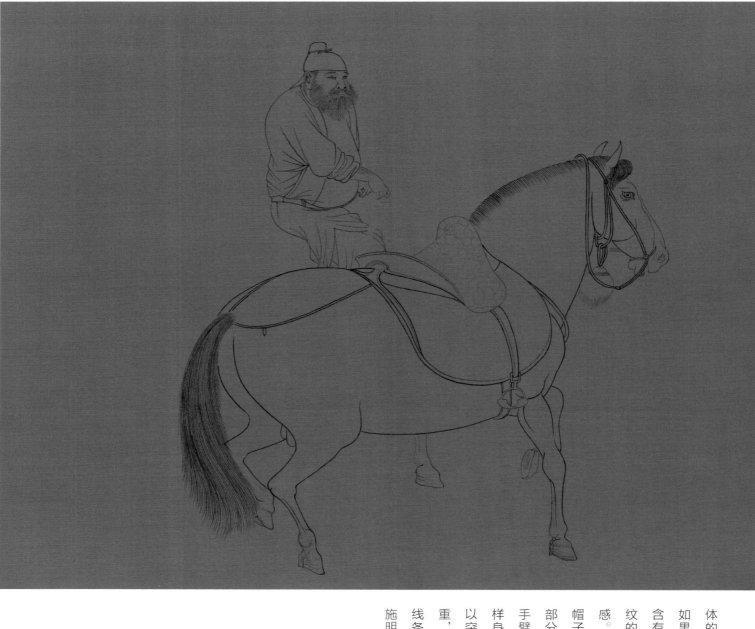

二、勾勒奚官的造型。和勾勒马匹的用线同理，虽然在整体的用线上，奚官比黑马的用线墨色更淡，用线更方折，但是如果将奚官的用线作为一个独立的整体来考虑的话，其中又会含有用笔用墨的小对比。首先是奚官五官、手部的线条要比衣纹的用线更加纤细一些，墨色也要浅淡一些，以突出皮肤的质感。帽子、腰带的用线比衣服的用线略粗重。在之后的步骤中，帽子和腰带要染成重颜色，在勾线时要做好颜色的预判。衣纹部分，离观者比较近的右手臂置于身体的前面，适当地加重右手臂的线条，可以使右手臂与身躯在空间上拉开一些距离，这样身体会显得饱满，不单薄。毛发虬髯部分用笔要细密干枯，以突出毛发的质感。上眼睑和鼻孔处的线条要适当地加粗、加重，因为这两处在自然光影的投射下处于暗部，加重这两处的线条，能使眼睛显得深邃，鼻子更有体积感。中国传统线描不施明暗，但对空间感和体积感有中国式的表达方式。

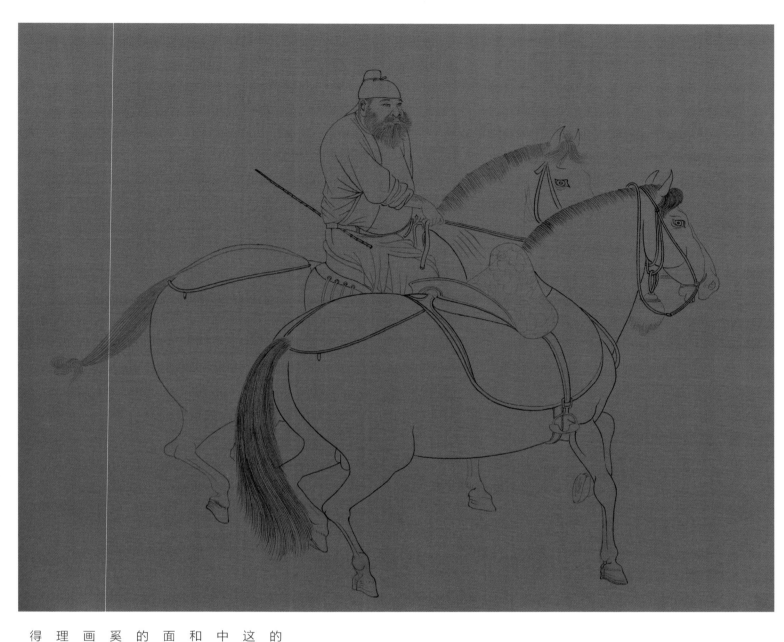

三、勾勒白马的造型。勾勒白马线条的墨色要比勾勒奚官的用线更淡一些。缰绳贯穿在奚官、黑马和白马三者之间，在这幅画面的构图中起到了非常重要的连接作用。缰绳作为画面中颜色最重的黑色线条，它的走势形成多个角度和方向的直线和曲线，在视觉上分割了白马和黑马外形所构成的大面积的平面，看似随意的线条走势其实颇有讲究，其有效地营造了画面的秩序感。这件作品中，二马的马头冲右，由左向右行进，别在奚官腰间的马鞭也是画面构成中一个非常重要的元素，延伸了画面向左上角的力量。韩幹还对二马的马尾部分做了不同的处理，白马的马尾处挽了一个结，而黑马的马尾散着，使画面显得更加丰富灵动。

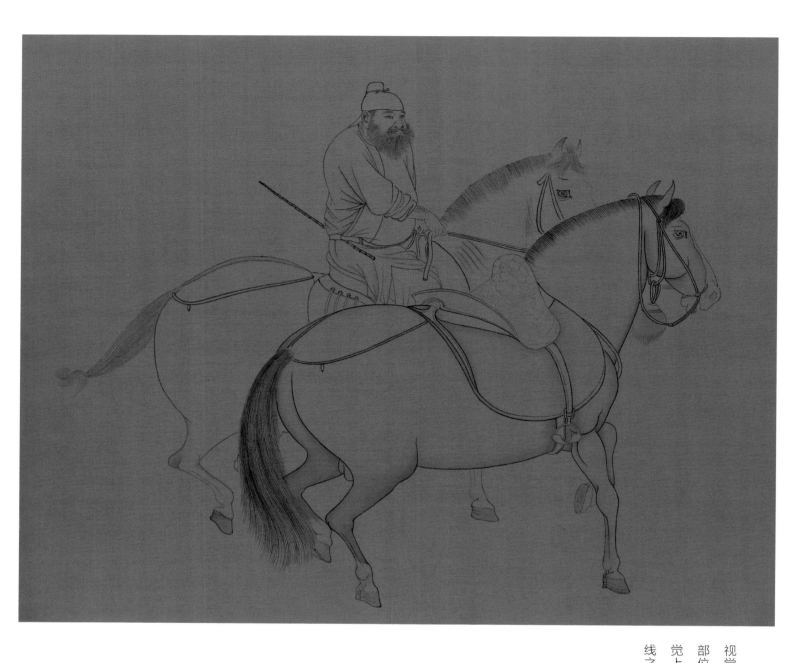

四、局部低染。左右两侧股部存在遮挡关系，右侧股部在视觉上离观者更近一些，因此淡墨染在右侧股部边缘线之后的部位上。掌骨处几乎没有肌肉，表皮紧贴着骨骼和韧带，在视觉上形成了一个向下凹陷的区域，所以淡墨可以染在掌骨边缘线之后的部位，以区分掌骨和韧带之间的前后关系。

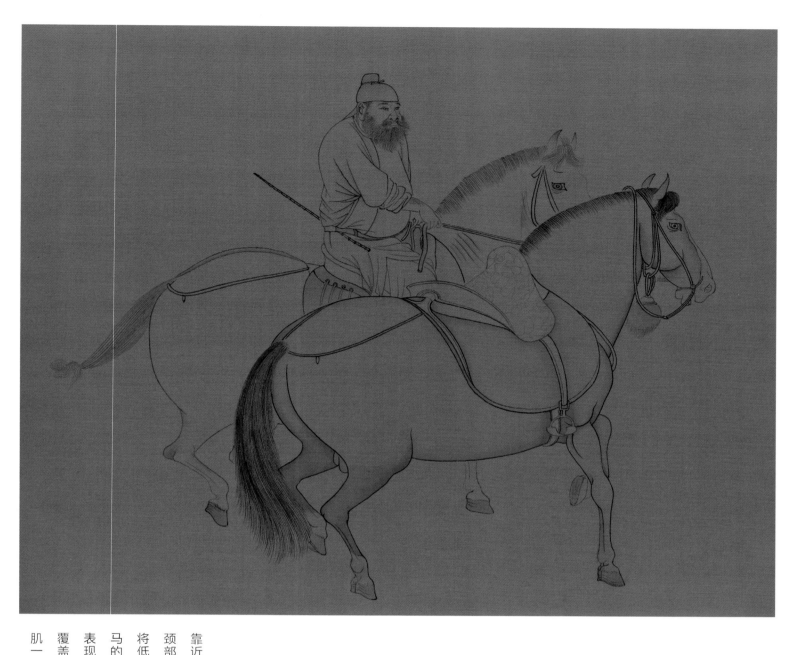

五、分染边缘线。马的腹部有饱满的体积，所以在边缘线靠近腹部的一侧染上淡墨，以表现腹部浑圆的体积。淡墨染在颈部边缘线的内侧，以表现颈部的厚度。还有一种分染方法是将低染法和边缘线染法相结合使用，例如咬肌和颊肌处。因为马的咬肌较为发达，所以要在咬肌的边缘线内侧略加渲染，以表现咬肌的厚度。另外，从结构关系上来看，颊肌在后，咬肌是覆盖在颊肌上的表层肌肉，因此，要在咬肌和颊肌边缘线的颊肌一侧染上淡墨，以表现二者之间的前后空间关系。

六、罩染淡墨。分染和罩染是工笔画中最基本的两种染色方法。在之前的几次分染步骤结束之后，这个阶段可以用浅淡的墨色进行罩染。罩染，指的是在所描绘的物象上，平涂一层墨或色。这个阶段的罩染可以使画面形成基本的黑白或色彩关系，便于我们对画面效果做整体的把握。例如在这个步骤中，用淡墨对黑马进行了一次罩染，定下画面的整体黑白关系基调，之后的作画过程将在这个基调上，对画面进行不断深入的刻画和调整。罩染时，用墨用色要浅且薄，用笔要趁着上一笔还没有干的时候，一笔接一笔地画，以保证上色均匀，不留水痕。进行罩染前，要预调好适量的墨或色，如果预留的量不够，罩染到一半时墨色不足了，再重新进行调制就来不及了。

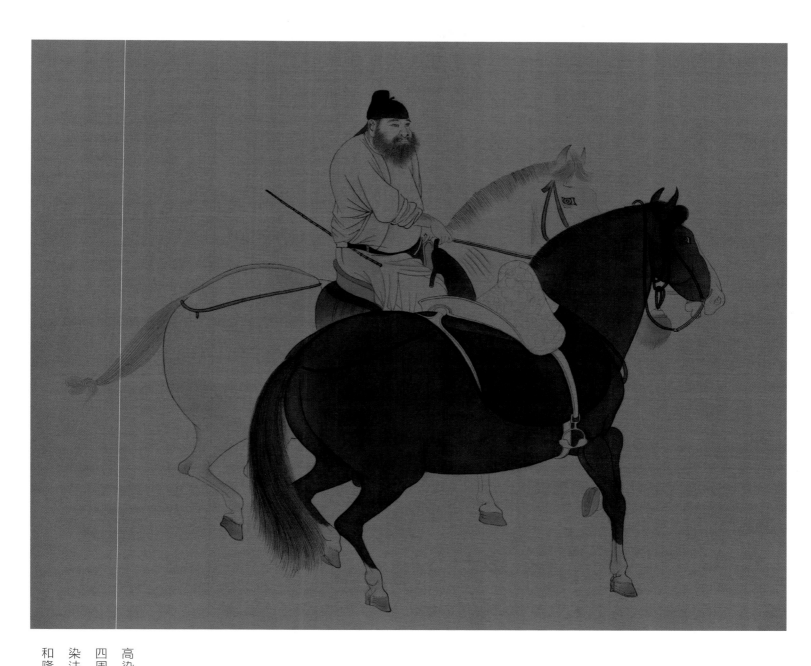

七、高染黑马。高染法也是一种分染的方法，即染在高处。

高染的特点是中间染色较重，四周用清水渲染，形成中间重、四周淡的晕染效果。例如，马的臀部有发达的臀部肌群，用高染法可以形成浑圆饱满的视觉效果。又如，颈部有长长的肌肉和隆起，在此处高染，可以表现颈部的结构关系。

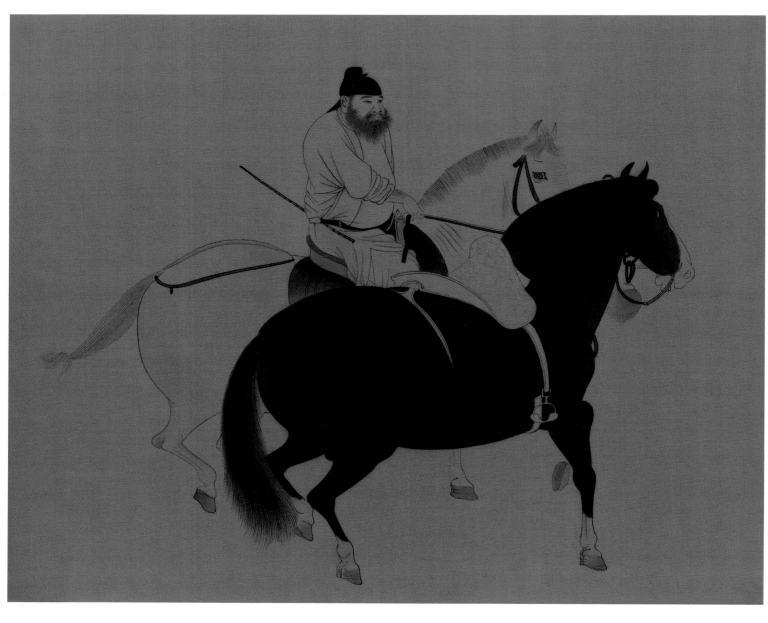

八、分染和罩染交替进行。为了避免出现因为分染过头而导致墨色突兀的现象，建议初学者可以将分染和罩染交替进行。如果因为染色次数过多而导致墨色泛起，可以用较大的羊毛排笔蘸取胶矾水把墨色固定。之后，墨色就会牢牢地抓住绢丝上的经纬线，再行染色的时候，就不会出现墨色泛起的现象。

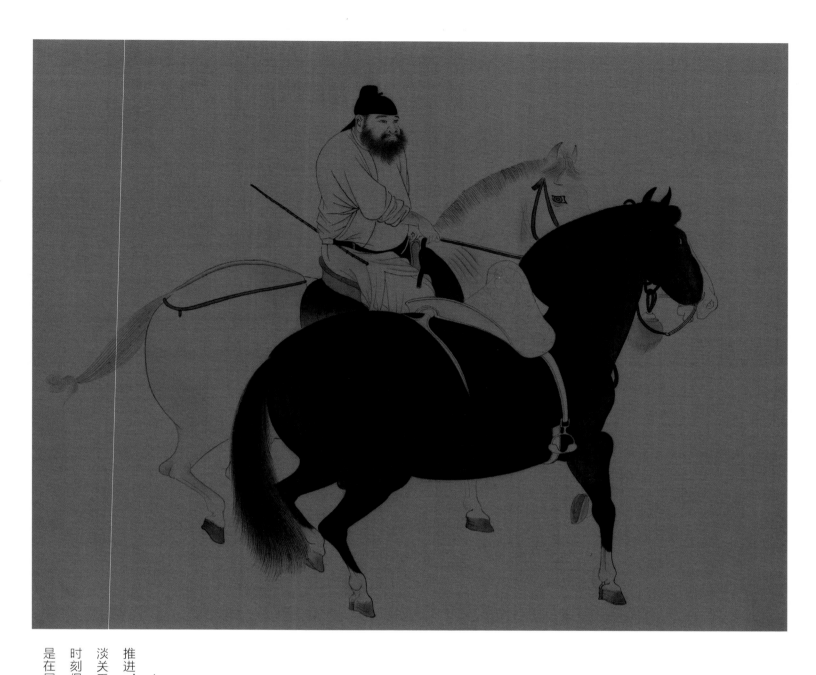

九、继续分染和罩染。在之前定下的黑白关系基调上继续推进，深入渲染。在这个阶段，要时刻关注每一个墨块之间的浓淡关系。在落墨之前，做到心中有数，墨色的每一步推进，都要时刻保持黑白关系不逾矩。时刻牢记，虽然我们落下的每一笔都是在局部着笔，但是每一笔所处的位置，都是整体中的局部。

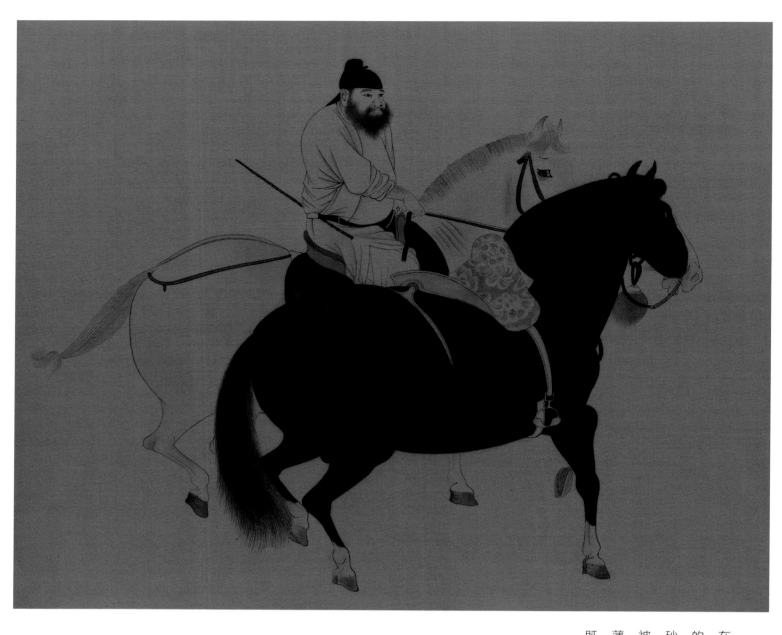

十、上色并调整画面全局。这件作品用色的范围很小，只在璎珞和马鞍两处有浅淡的敷色，因此留在最后完成。马鞍上的宝相花纹是唐朝时期的典型纹样，画面中的纹样由花青和朱砂绘制而成，花青色可以在绢丝的正面薄染，朱砂色如果直接被染在绢丝上很难染匀。传统的画法是在要染朱砂的位置，先薄染一层蛤粉，之后在薄蛤粉上染朱砂，如此得到的朱砂色会既明亮又均匀。最后，从全局着眼，整体微调画面。

韩幹佳作赏析

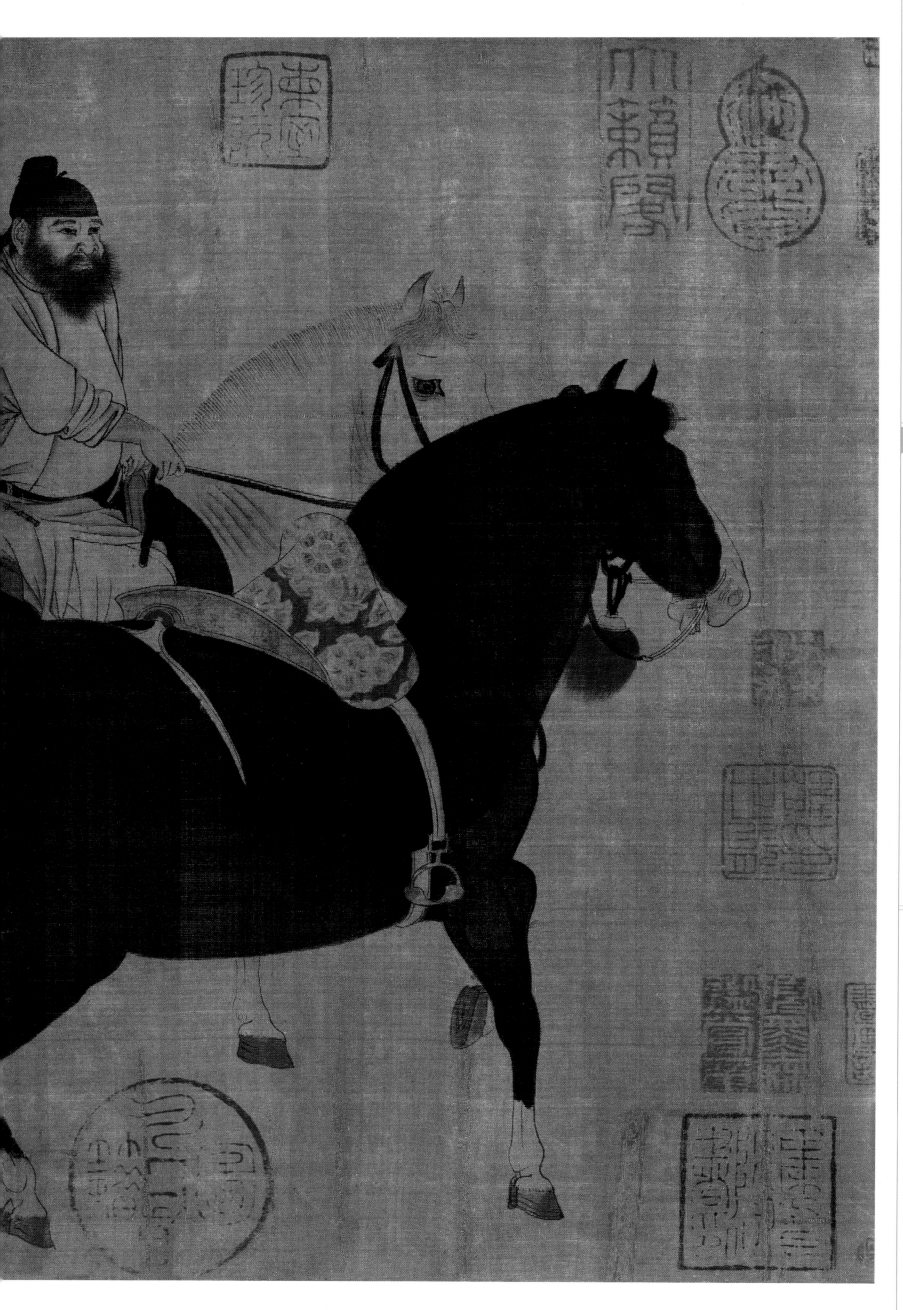

牧马图

绢本设色

此图纵27.5厘米、横34.1厘米，现收藏于台北故宫博物院。奚官骑在白马上，右手牵一匹黑骏，驭着两匹骏马并辔而行。奚官形象浓眉深目，骏马造型浑厚圆润，奚官相貌和骏马造型均符合唐朝艺术的时代特征。

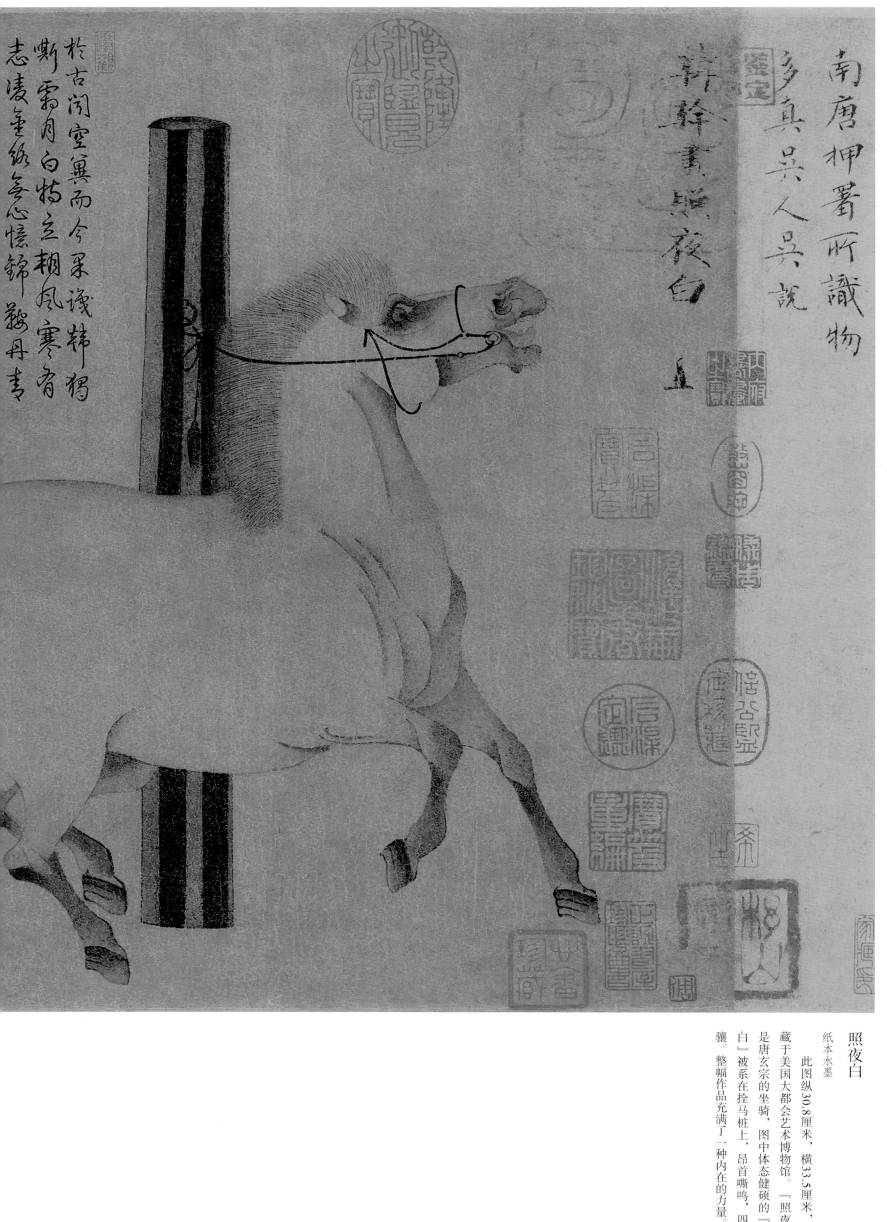

南唐押署所識物
多真吳人吳說
韓幹畫照夜白

於古閑空裏而今果識韓搁
斲霜月白物立翘風寒宵
志凌筆絡無恙慷錦鞍丹青

照夜白
纸本水墨
　　此图纵30.8厘米，横33.5厘米，现收
藏于美国大都会艺术博物馆。『照夜
白』是唐玄宗的坐骑，图中体态健硕的『照夜
白』被系在拴马桩上，昂首嘶鸣，四蹄腾
骧。整幅作品充满了一种内在的力量。

韩幹圈人呈马

圈人呈马图

绢本设色

此图纵30.5厘米，横51.1厘米，现收藏于美国大都会艺术博物馆。图绘一人一马，胡人相貌的圈人头戴皮帽，身着胡服，手牵一匹黑白皮毛的骏马。卷首有瘦金体题识『韩幹圈人呈马』。骏马体格健壮，但造型异于唐风，不似唐朝时期骏马浑厚圆润的造型特点，是人马画题材的一个重要表现形式，画风与宋元时期更为相似，如北宋李公麟、元代任仁发等鞍马画名家，都有类似的图式存世。

拂晴者幾少塘
試馬潮此言
信哉兩壽觀
乾隆辛未三
月御題

韓幹畫馬墨端有神驊騮
老大驕真清新　北山老人觀

元貞丙申趙孟頫敬觀

月瞼日疇齋題于自怡軒

幹畫肉之意趣此廄馬一幅清逸超邁始
悵晉人求之今世不多得也至大庚戌

碧眼圉人沐
帝恩步牽龍馬入金門內關紅粟青
芻飽細草三花映紫垣　疎廣雙

余觀畤廬所藏韓幹圉人呈馬骨肉圓轉精神力健
真若出九方皋相法也世可寶之
　　　清容居士袁桷

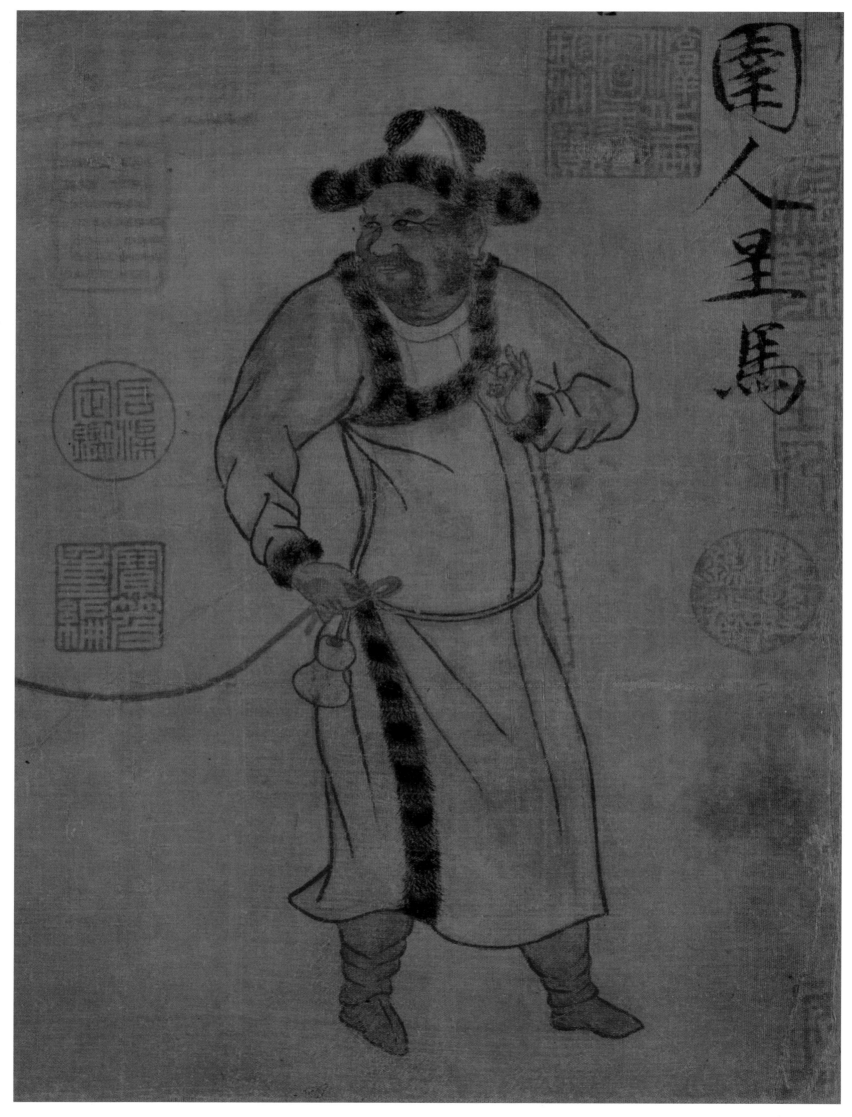

圍人呈馬

《圍人呈馬图》局部一

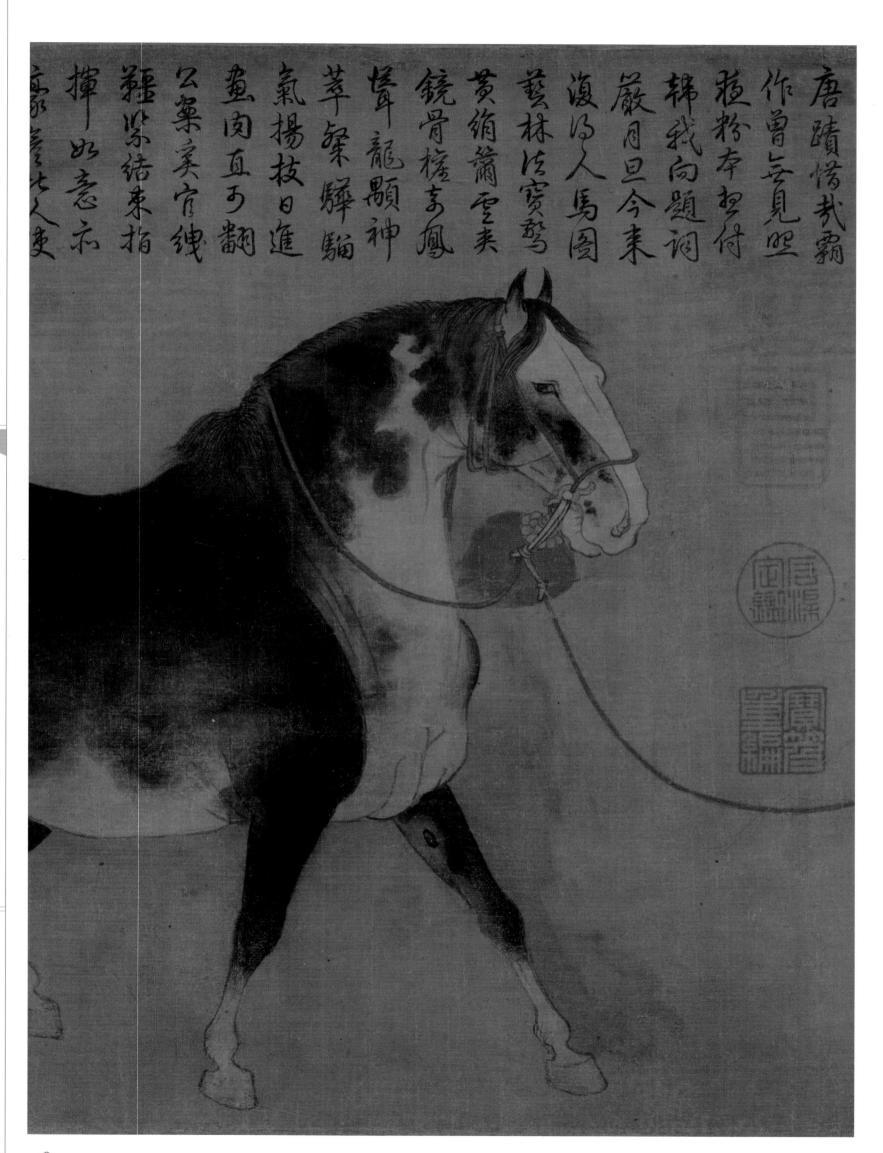

唐蹟惜裁霸
作曾幾見哂
姞粉本担付
韓我向題詞
嚴且今來
復為人馬圖
藝林法寶鶩
黄絹簫雲夾
鏡骨榱亏鳳
髻龍顋神
萃架騂駬
氣揚技日進
畫肉直可鬸
公棄美官紳
韉紫結束指
攣如意示
成家豪士人吏

《圍人呈馬圖》局部二

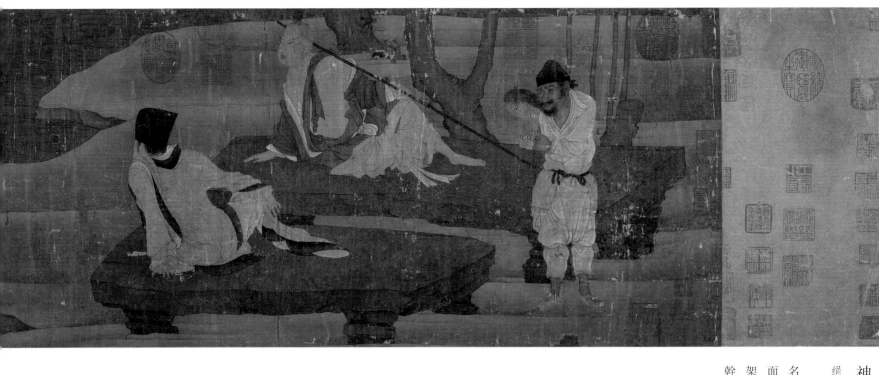

神骏图

绢本设色

此图纵27.5厘米，横122厘米，现收藏于辽宁省博物馆。此图描绘了东晋时期著名僧人支遁喜爱骏马『神骏之性』的故事。图中支遁手持禅杖，与一高冠士人望向水面。水面上一披发童子骑着神骏，踏波而来。支遁身后立一身着胡服的仆人，手臂上架着雄鹰。白色骏马造型圆浑健硕，人物形象清俊饱满，衣纹线条流畅。此卷传为韩幹所作，因画风略显纤巧，似是五代末至北宋初年画师摹韩幹之作。

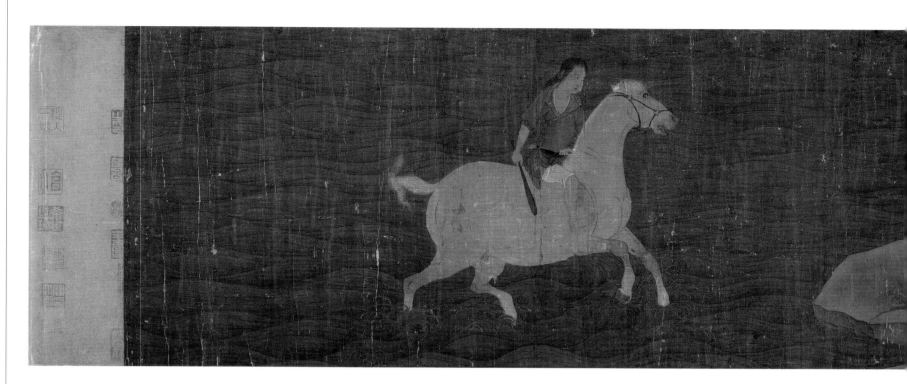

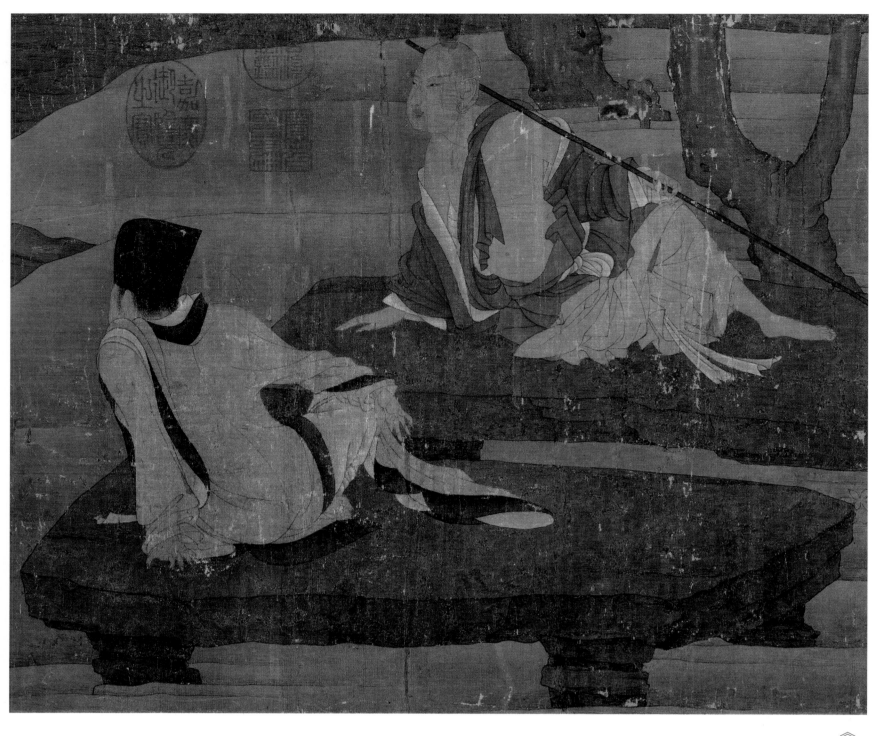

《神骏图》局部一

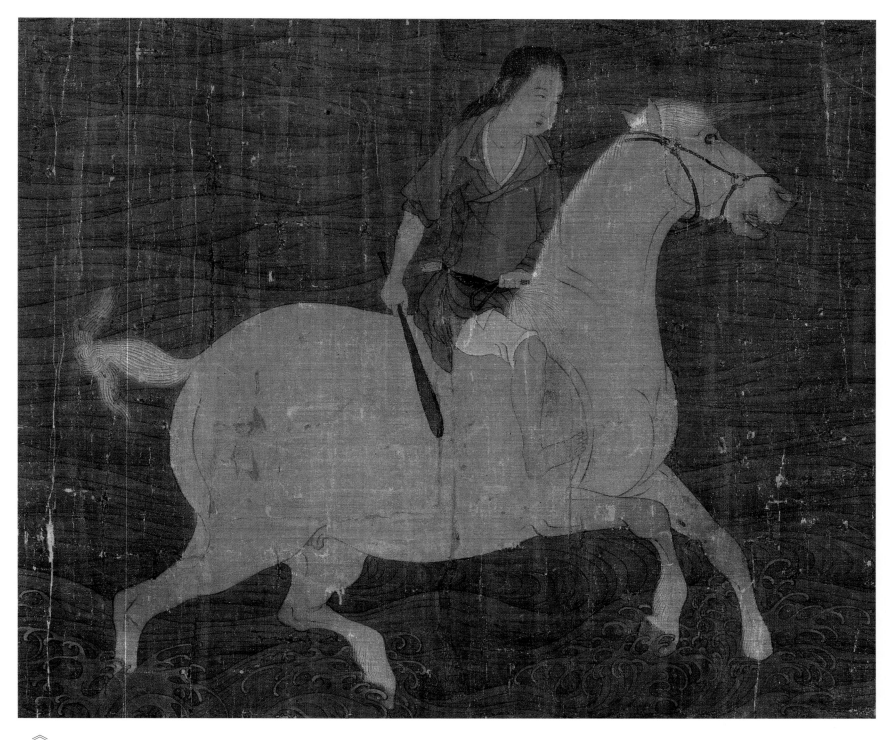

《神骏图》局部二

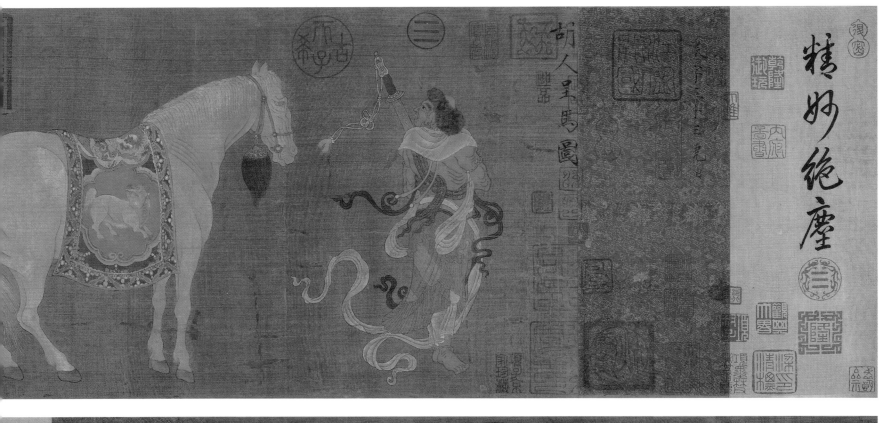

精妙绝尘（三）

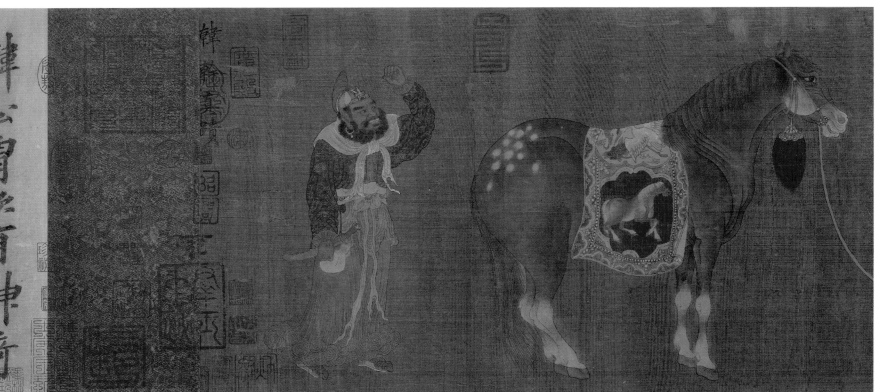

胡人呈马图

绢本设色

此图纵28.1厘米，横156.3厘米，现收藏于美国弗利尔美术馆。图绘五人牵三马，向唐王朝朝贡。此类描绘胡人呈马的图式，有万国来朝的寓意，类似的图式存世多个版本。此图画风工巧细腻，胡人衣饰和马鞍纹样尤为精巧，人物和骏马上皆有精致描金，设色富丽但不俗腻。卷首和卷尾有瘦金体题识「胡人呈马图」「韩幹真迹」，据画风判断，此图可能为明清画师仿韩幹画作。

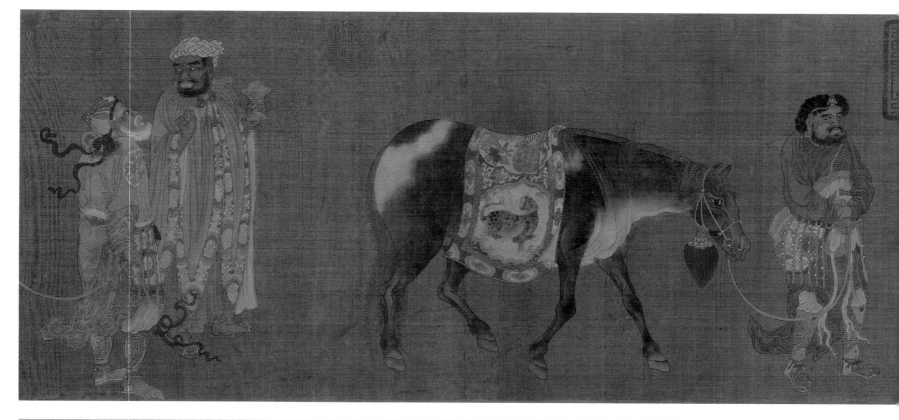

本齋王公亞相題

本齋王公亞相題

日已無虞

青:華山曲三邊令

昂藏似渴烏春草

奮迅逼風電鳳音

都護雪中驅霜蹄

為岐王天上賜不隨

至正丙戌暮春為

盧陵歐陽玄

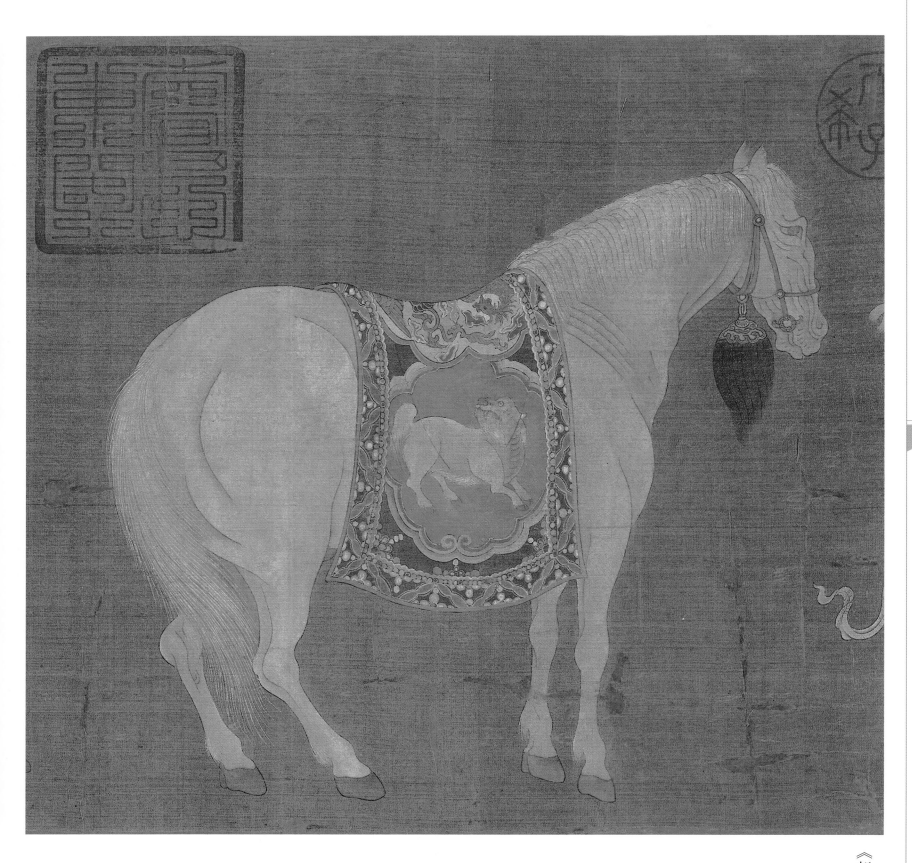

《胡人呈马图》局部一

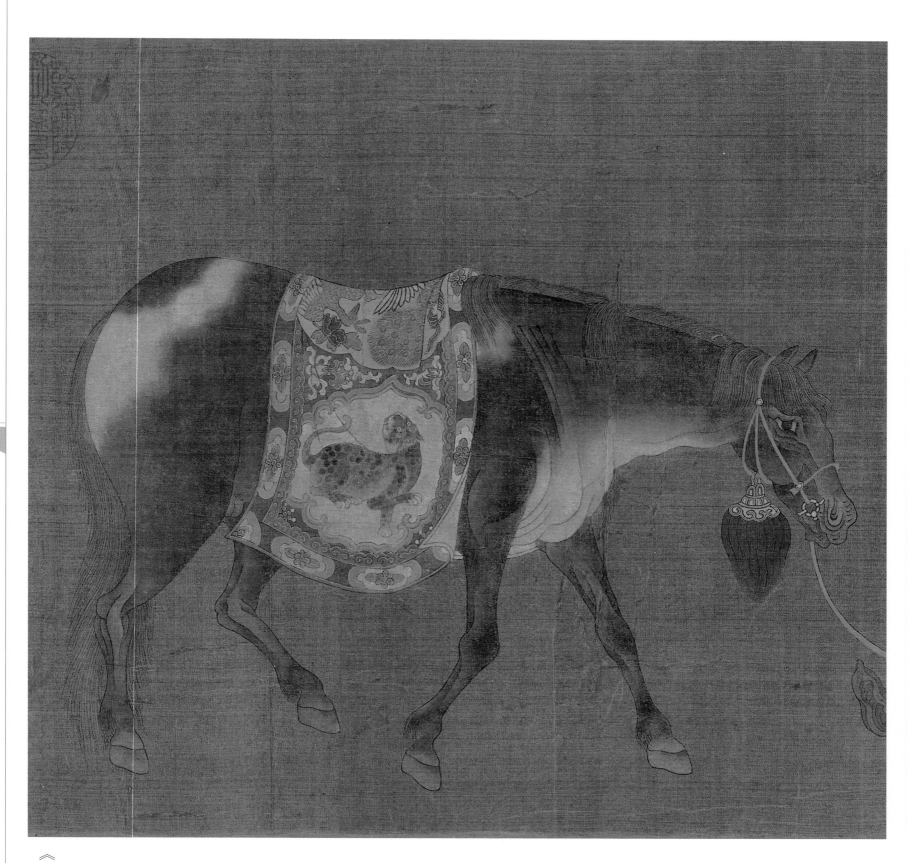

《胡人呈马图》局部二

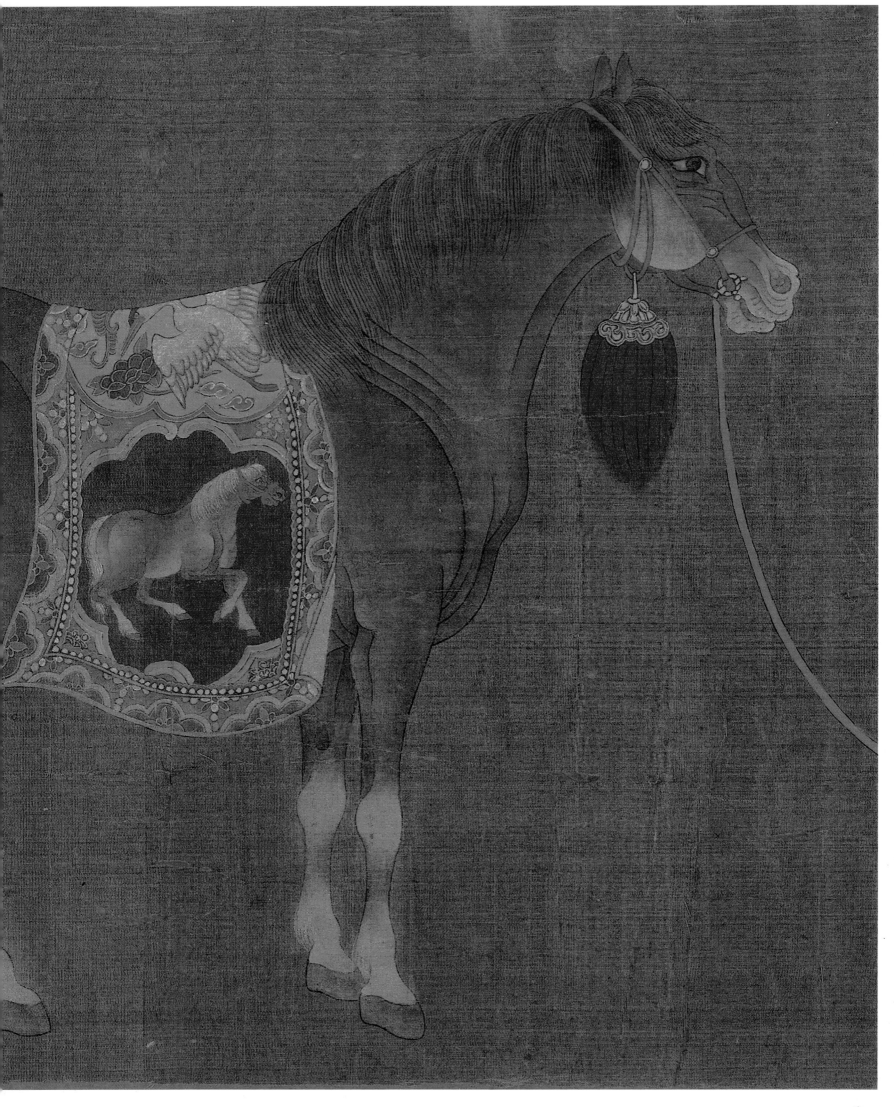

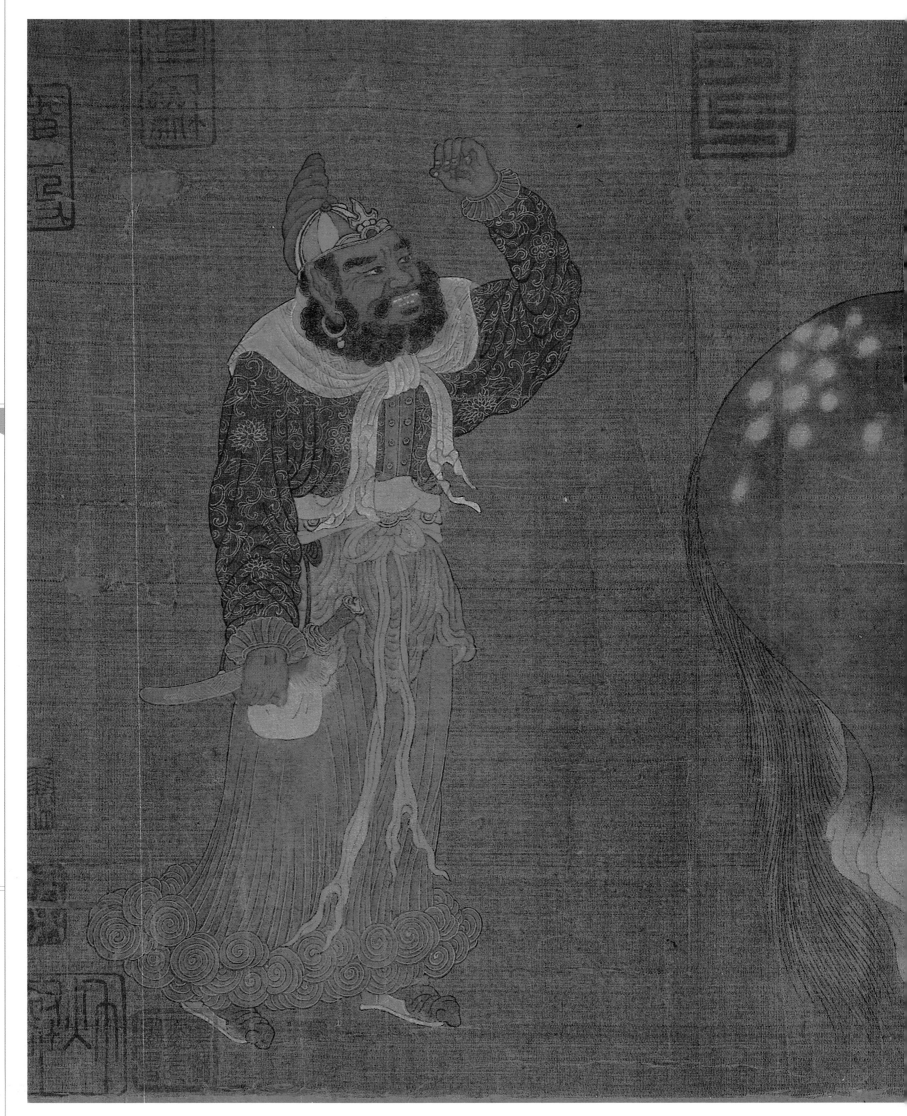

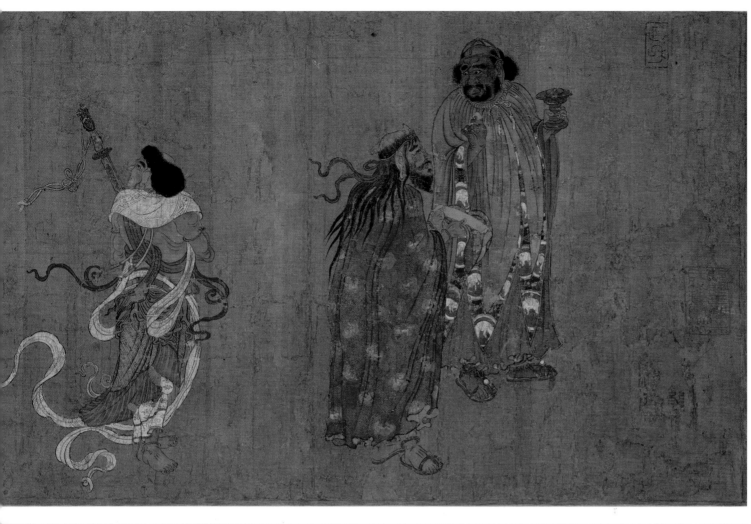

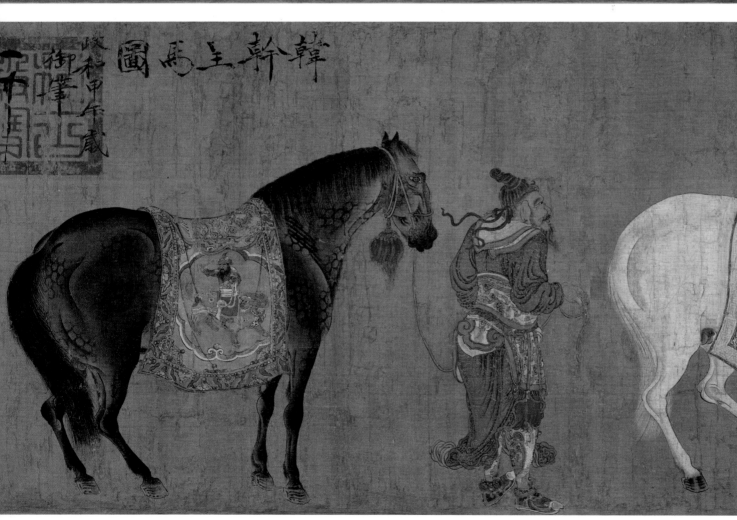

呈马图

绢本设色

此图纵31厘米，横192.8厘米，现收藏于美国弗利尔美术馆。此图为仿韩幹《胡人呈马图》图式的另一个版本。同一图式存世两个不同的版本，实在难能可贵。对比两卷画作，此图保留了两个相同的人物形象和一匹马的造型，分别微调和增加了三个人物形象。与《胡人呈马图》相比，《呈马图》设色更为浓艳，据画风判断，此图晚于前者。

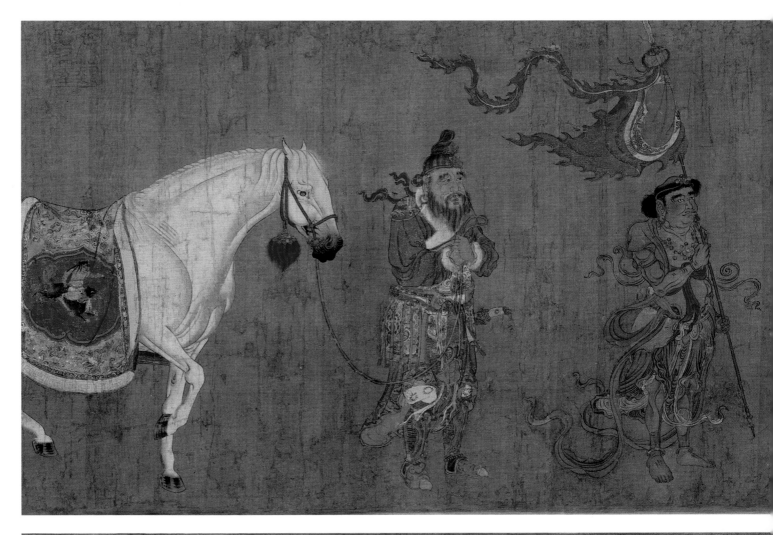

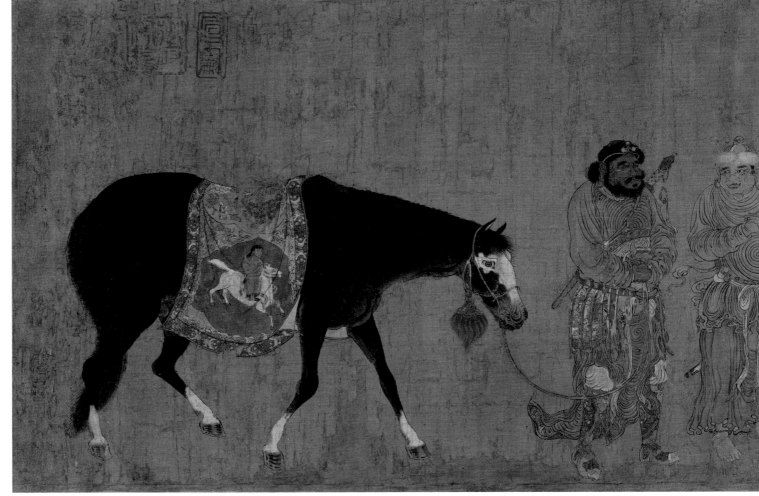

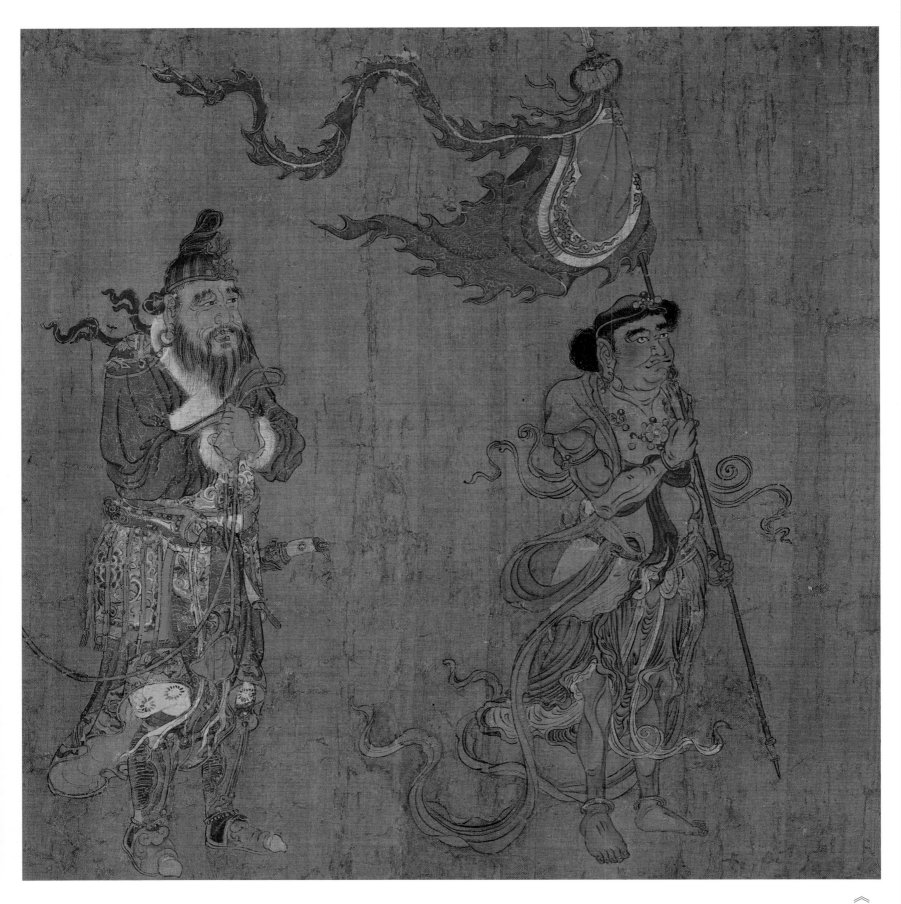

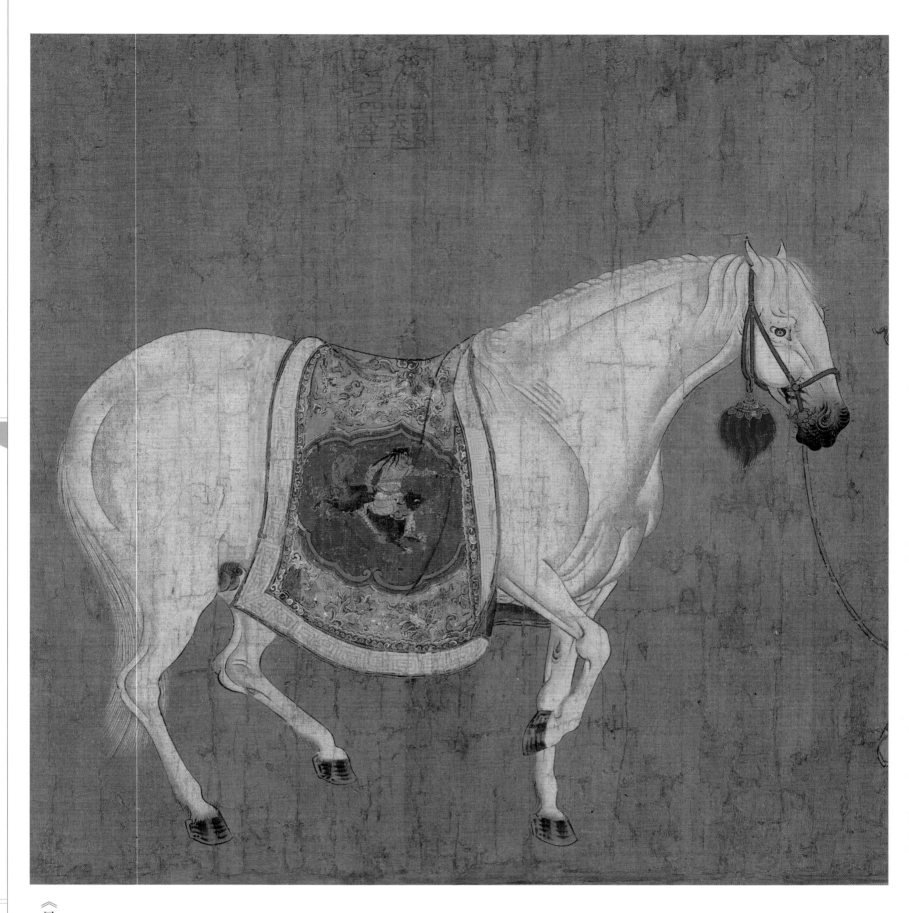

《呈马图》局部二

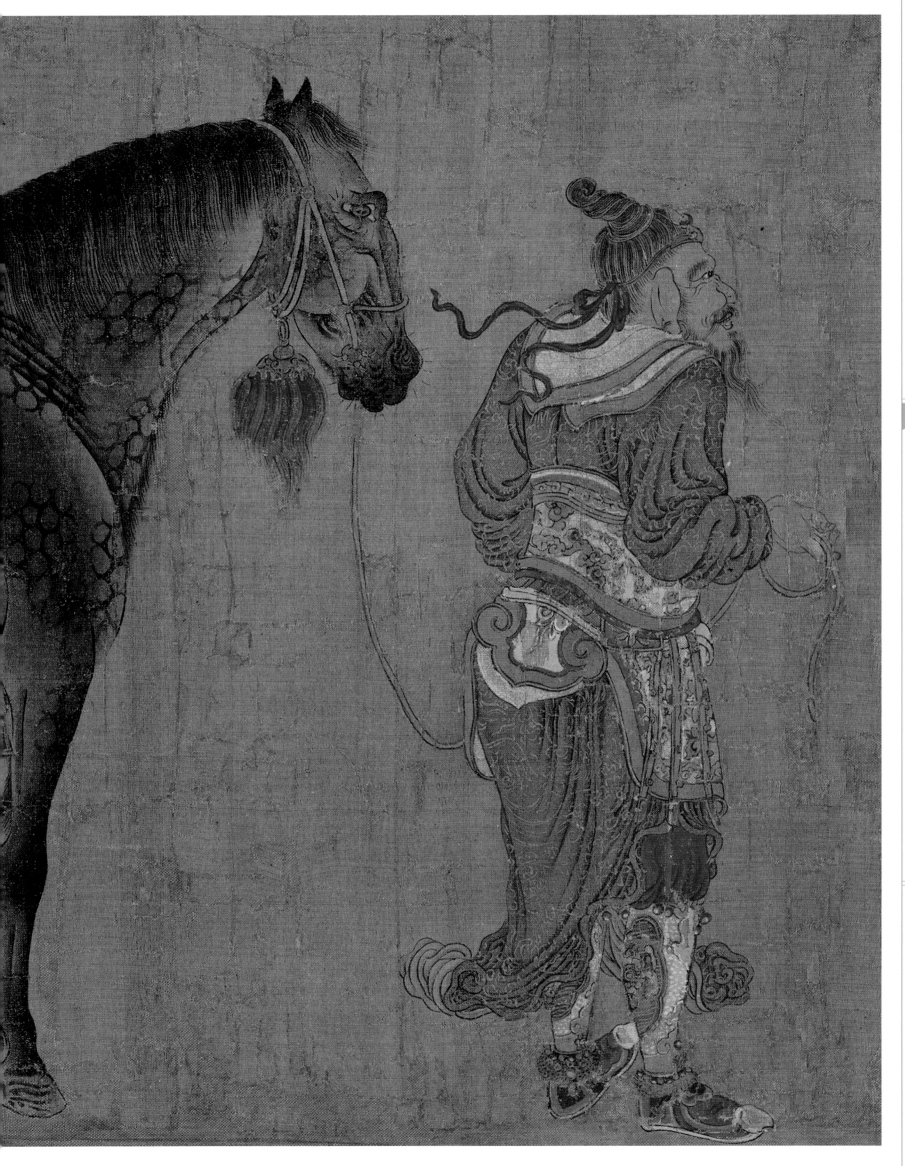

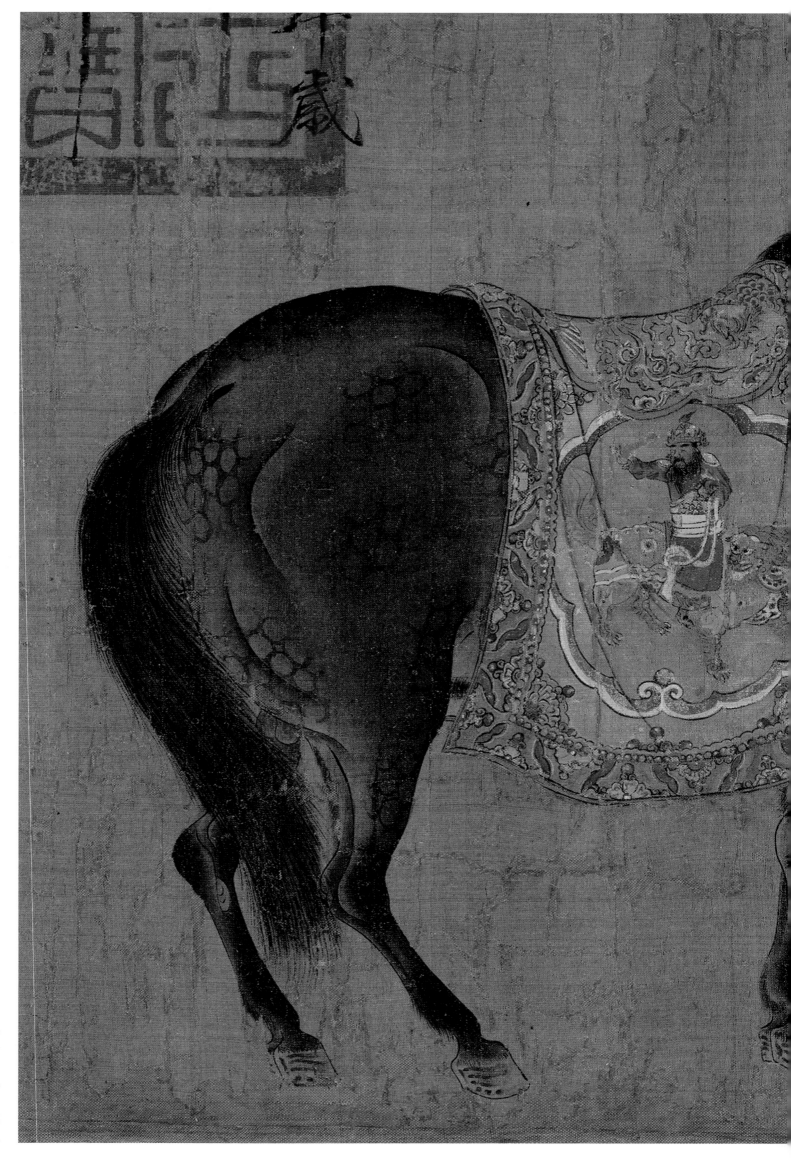

《呈马图》局部三

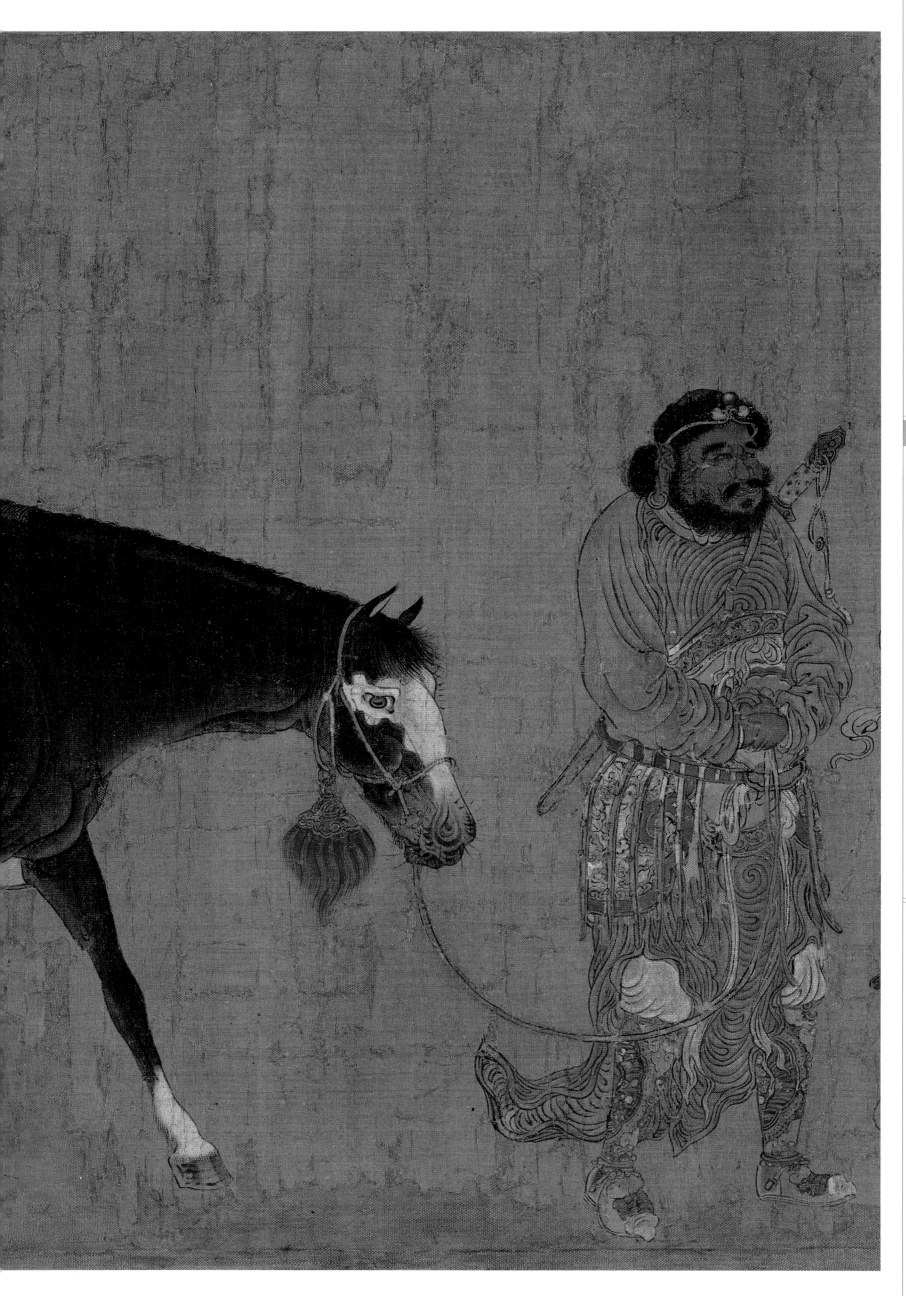

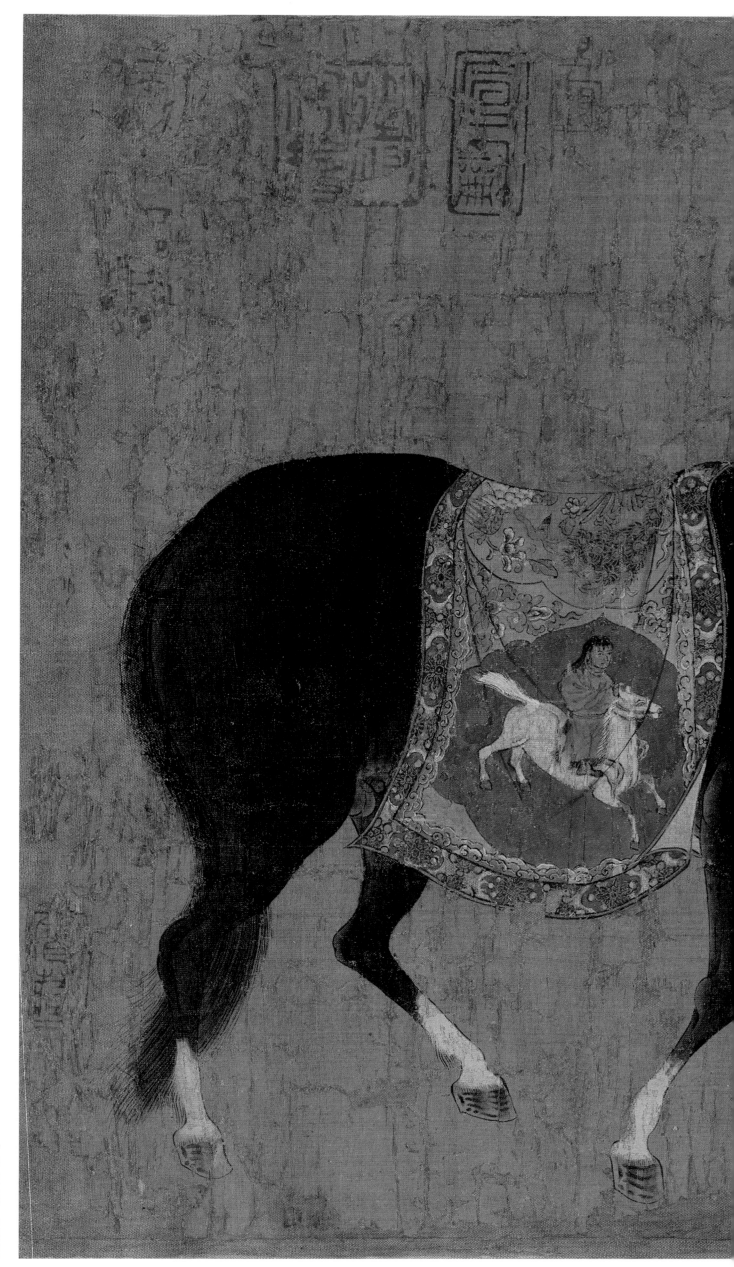

《呈马图》局部四

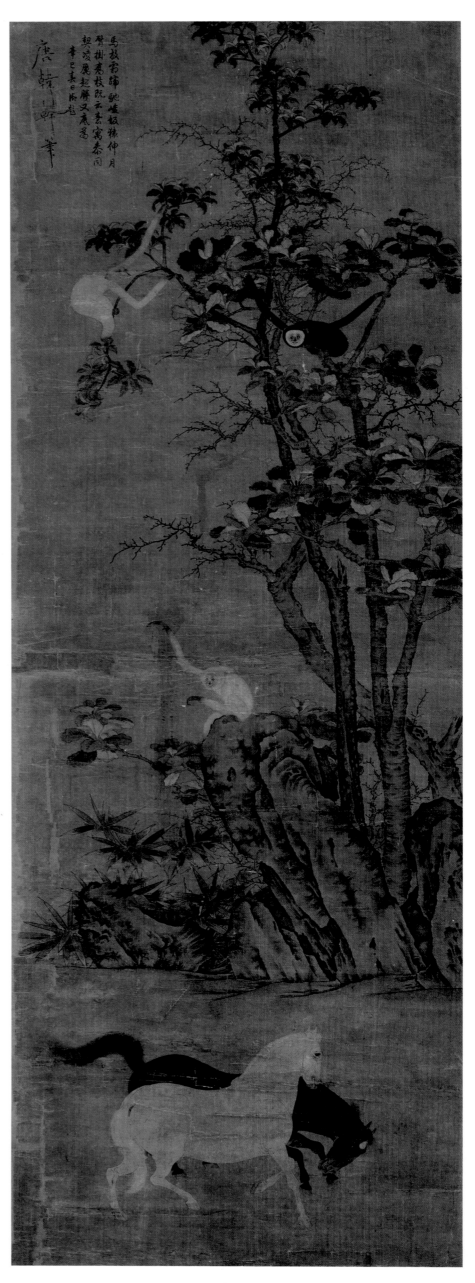

猿马图

绢本设色

此图现收藏于台北故宫博物院，描绘了三猿戏于榭树枝间，活泼俏皮，其下有黑白双骏，体态健硕。此图画风精谨细致，意趣生动盎然。图中猿的形象符合宋人画猿的造型特点，长臂无尾，圆脸丝毛。此图传为韩幹所作，今人则认为此画虽非韩幹真迹，但也一定出自宋代高手笔下。

《猿马图》局部一

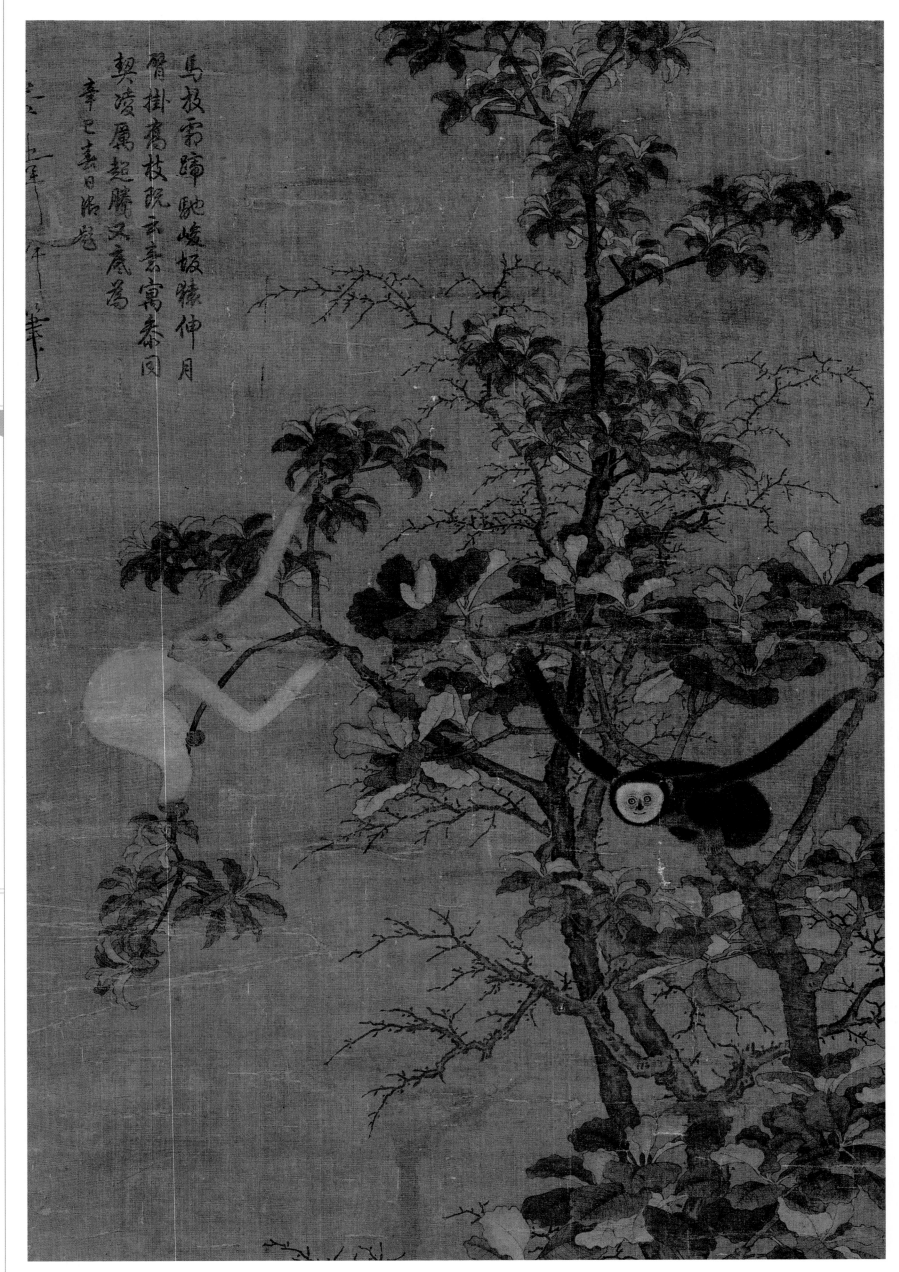

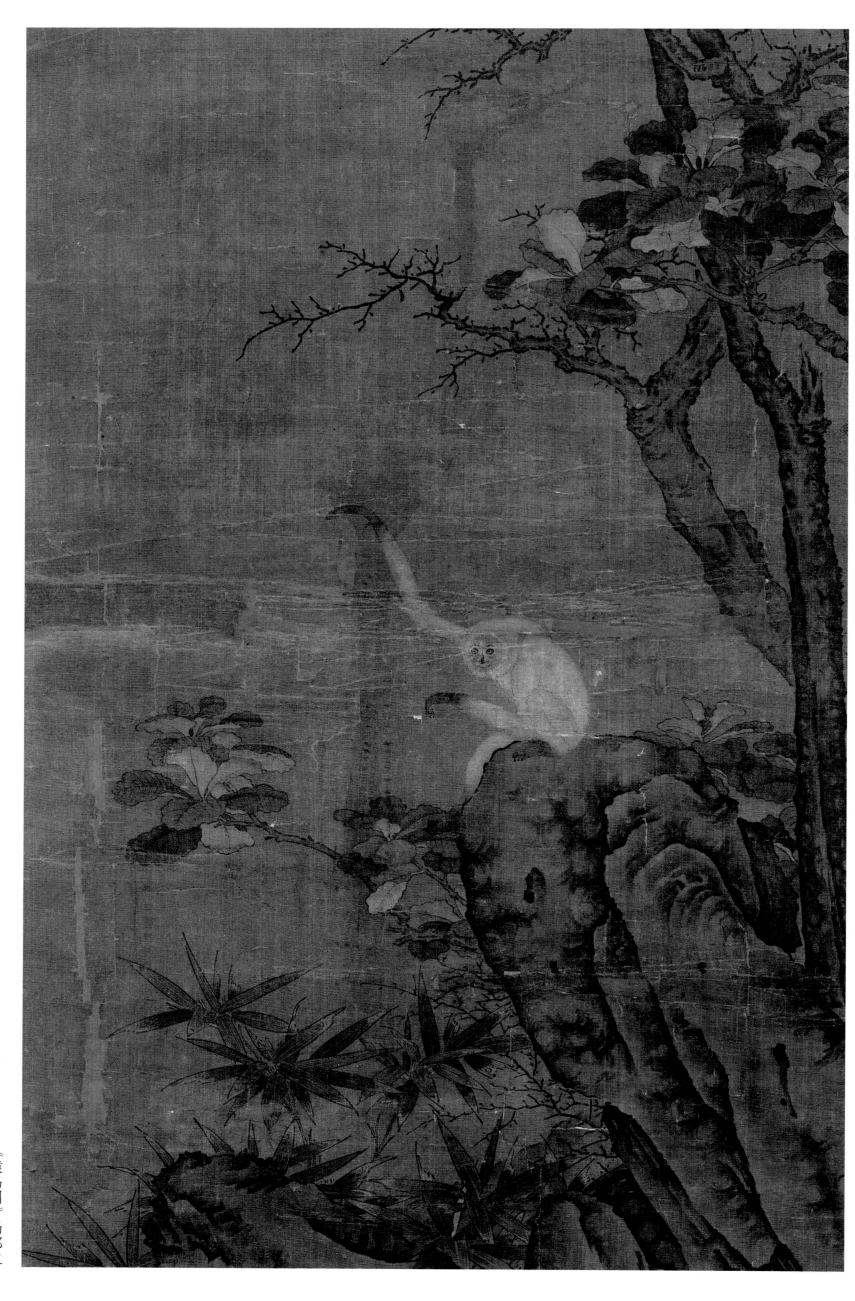

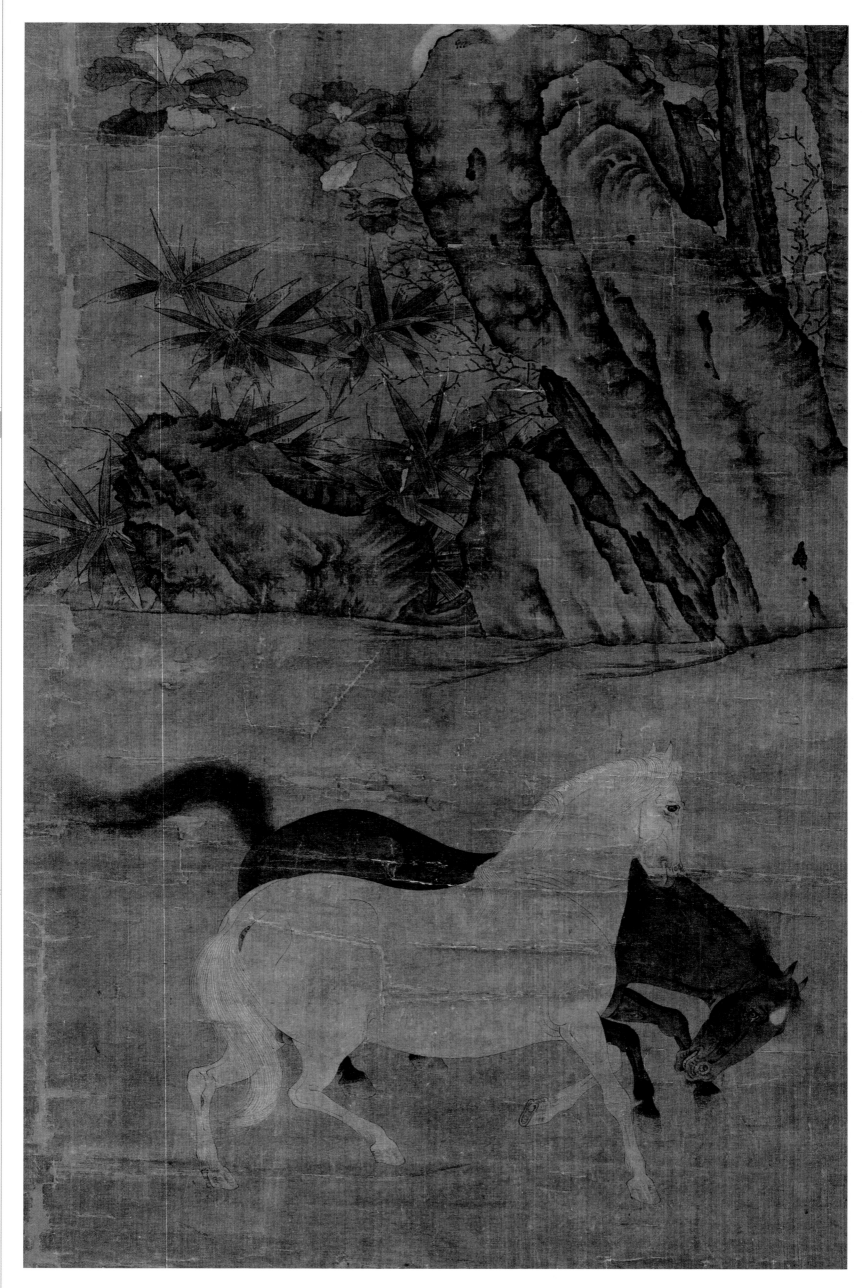

《猿马图》局部三

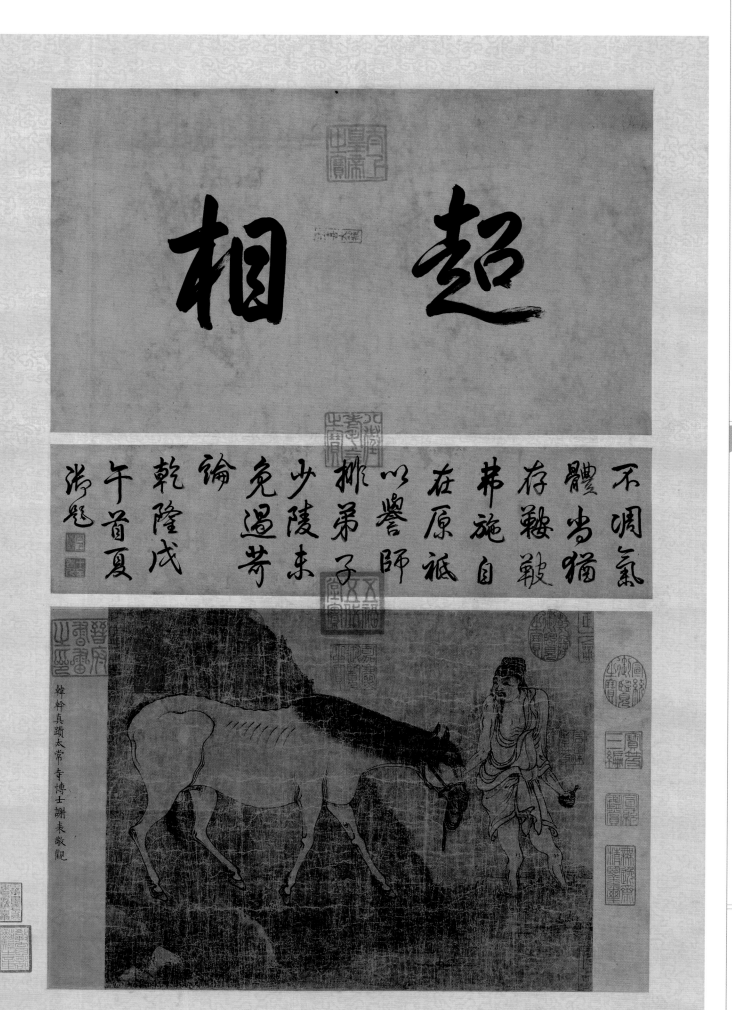

超相

不调气
体尚犹
存鞍鞯
在原祗
以誉师
�排弟子
少陵未
免过苛
论
乾隆戊
午首夏
御题

韩幹真迹太常寺博士谢表敬观

洗马图

纸本水墨

此图纵 37.7 厘米，横 30.5 厘米，现收藏于台北故宫博物院。此图传为韩幹所作，上有乾隆御题：『不凋气体尚犹存，鞍鞯弗施自在原。祗以誉师排弟子，少陵未免过苛论。』图绘一奚人在坡边洗马，线条用笔起伏，粗细变化明显，图中马匹瘦骨嶙峋，虽然与杜甫诗中『幹惟画肉不画骨』的记载有较大出入，但仍不失为一件人马画佳作。

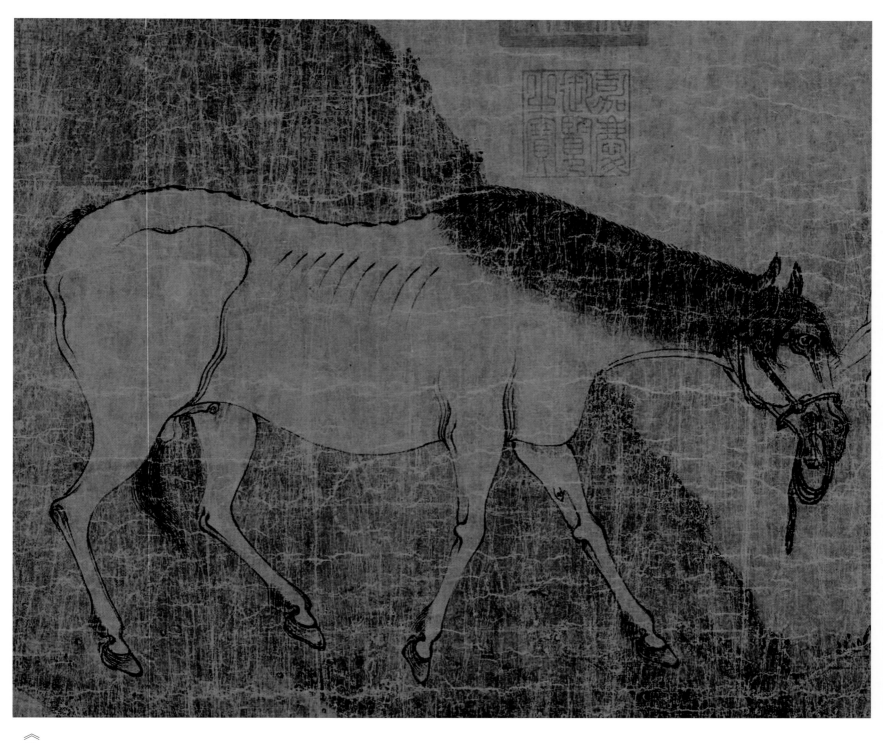

《洗马图》局部

● 臻选中国古代、近现代绘画典范之作，囊括山水、花鸟、人物诸科。

● 延续古代画谱编纂思路，让初学者认识古人习画的方法，让进阶者熟知中国绘画的传承体系。

● 组织国内顶级院校及研究机构的著名画家和专业教师，对古代、近现代杰作进行技法示范和深度解析。

● 高清临摹步骤一一详解，技法演示视频同步推出，全方位满足中国画基础技法学习及临摹的需要。

上架建议：中国画技法

ISBN 978-7-102-08484-8

9 787102 084848 >

定价：56.00 元

www.renmei.com.cn

人民美术出版社网络信息平台 二维码

微信

微博

人美APP

天猫店